梅兰竹菊画谱

上海人民美术出版社 编

上海人民美術出版社

图书在版编目（CIP）数据

　　梅兰竹菊画谱/上海人民美术出版社编；颜康文等绘.
—上海：上海人民美术出版社，2018.11
　　ISBN978-7-5586-1050-9

Ⅰ.①梅… Ⅱ.①上… ②颜… Ⅲ.①花卉画－国画技法
Ⅳ.①J212.27

中国版本图书馆CIP数据核字(2018)第258591号

梅兰竹菊画谱

编　　　者：上海人民美术出版社
绘　　　者：颜康文　郭大湧　曹　铭　朱白云
策　　　划：潘志明　沈丹青
责任编辑：沈丹青　姚琴琴
版式设计：张琳海
技术编辑：季　卫
出版发行：上海人民美术出版社
　　　　　上海长乐路672弄33号
印　　刷：上海丽佳制版印刷有限公司
制　　版：上海立艺彩印制版有限公司
开　　本：889×1194　1/16　7印张
版　　次：2019年1月第1版
印　　次：2019年1月第1次
印　　数：0001-3300
书　　号：ISBN978-7-5586-1050-9
定　　价：48.00元

目录

一、画前必读

梅花属于落叶乔木，为中国的特产，不仅栽培应用史可追溯到 7000 年以前，而且分布范围很广，品种多达 323 个。梅花可供观赏，更是一种精神的象征。元代杨维桢咏梅"万花敢向雪中出，一树独先天下春"。梅花铁骨冰姿，傲雪而开，是高雅、纯洁和刚正不阿的象征。自古以来不少爱国正直人士都喜欢用梅花的形象，以诗词、歌赋、绘画来比拟自己的意志和胸怀，因此梅花精神成为中华民族宝贵的精神财富之一。

画梅的历史，始于唐代，但鲜有画梅著称者。在两宋时期，中国文人画大为发展，北宋释仲仁酷爱画梅，寺院内外遍种梅树，每当梅花盛开即移床梅林，或吟咏，或用笔描绘，后终于创作了水墨画梅法，于是仲仁有"墨梅鼻主"之称。自北宋渐至南宋其间画墨梅的文人亦渐多，以杨无咎较著名，可称仲仁之后又一墨梅宗师。杨笔下之梅，枝干苍老，画花既开创用墨线圈花之法，又继承了仲仁浅墨晕染的墨晕梅花新法，刻意表达了梅的冰花如玉、清韵高雅，可谓神韵兼备。

到了元代，文人画的画风在宋代的基础上又有新发展，擅画者有王冕、陈善、吴太素等。王冕，浙江诸暨人，出身贫苦之家，善画墨梅，他画梅自辟蹊径，常以巨干密枝表现梅树苍劲清奇之姿，写嫩枝挺拔有力，生意盎然，充分表现了梅的绰约风采。著花疏密横斜有致，花姿态各异，花蕊自然组成圆形状，可见其工。王冕画梅偶用胭脂，以没骨法画梅很受时人赏识。王冕画梅主张寄托画家的思想与感情，从他的画和诗中皆可悟到其中真情。

到了明代，宫廷画盛极一时，大都追求工整富丽，但在民间画坛上出现了绚丽多姿、流派纷呈的局面，画梅称著者甚多，如陈继儒、沈襄等。陈继儒主张"画梅取骨，写兰取姿，写竹直以气胜"之说，并要求画家"读万卷书"来增加画品。沈襄著有《梅谱》，他把梅分为老、雅、繁、疏等十二种，并有画梅技法论述，主张画梅要形神兼备，要通过笔墨技巧表现出情景交融的"意趣"，他认为"写梅全在兴致，未下笔时全梅先在目中，然后落笔自有意趣"。这也是当时文人对宫廷画派的沉寂发出的呼声。

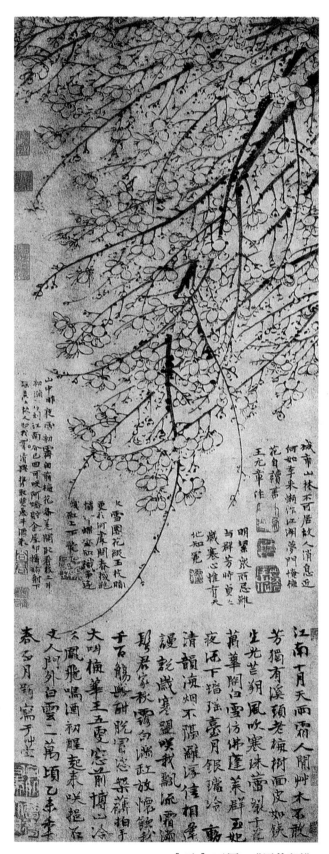

［元］王冕 《墨梅图》

清代，为清王朝服务的画家主张师古，而且泥古不化。但当时的文人画家主张创新，主张"笔墨当随时代"，画梅者甚多，石涛虽不专事画梅，但他的主张"无法而法，乃为至法"对当时文人画坛有极大的影响。当时的"扬州八怪"就继承和发展了石涛的绘画思想，其中金农、汪士慎、高凤翰、李方膺、童钰皆为画梅高手，而且风格各异。金农画梅独特，常大树矗立，束枝分其旁，千花万蕊自有章法，野趣盎然；汪士慎写梅清淡秀逸，给人以一种孤苦冷逸之感；高凤翰画梅，不拘于法，有以气取胜之妙构；李方膺画梅，不肯随人俯仰，无论老干新枝，皆与他人不同，如其性格之刚直，主张自立门户；童钰写梅更有特色，苍老古朴、墨气沉雄、落笔洒落，常有独创之作。总之清代诸家各创风致，文人画已有创新发展之势。

在青藤、石涛、朱耷、"扬州八怪"之后，文人画在创新中前进。诗书画印为一体，更现文人画之中国特色，近代到现代仍在不断持续发展中。赵之谦、吴昌硕，以及现代画家中齐白石皆为画梅大师，均各有风格。

赵之谦，由于他将篆、隶、魏融为一体，写梅树干笔墨酣畅见梅之铁骨，枝条挺拔、画花多疏密有致，可称独创一格。

吴昌硕最喜爱梅，有诗云"苦铁道人梅知己"，他写梅枝干、花皆出于篆籀之笔，画花大过真梅，气势雄伟，朴茂高雅，显示画家的人品内涵和笔墨功夫。

齐白石所写墨梅、红梅，笔墨雄健，常见粗中有细之笔，色彩之明快，更增加了新意趣。

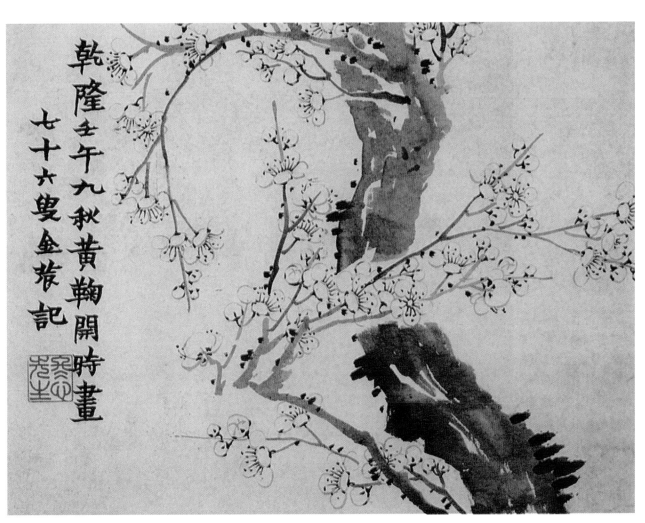

[清] 金农 《梅花图》

梅兰竹菊，在中国画中被称为"四君子"，在文人画中是最受喜爱的题材，尤其是兰花，它多生长于旷野幽谷中，兰叶清幽，潇洒飘逸，花则郁复芬芳，"四君子"在中国画中往往以水墨为多见，但意境却深邃并饶有情趣，有高雅脱俗的风韵，画家们便借以抒发情怀，并深受广大群众的喜爱。学习中国画是从临摹入手，而画兰竹是练习基本功的好方法，画兰竹同时必须练习毛笔书法，因为两者的笔法基本相同，所以画兰竹执笔必须悬臂，同时与腕、指共同灵活配合运用，并根据画面需要，运用更多的笔法，要灵活自如地加以变化。

画兰花最难是撇叶，一般先画出一长叶来定势，用浓墨从起笔到收笔，中间有提、按、转折，最后出锋，使线条流畅并浑厚有力，有飘逸之威，然后再画二叶、三叶，如果叶子多了要注意重叠，前后层次要有条不紊地组合，兰叶的姿态要有变化。这是画好兰叶的关键，开始可先从四五撇叶入手，待以后逐渐增加。

兰花用淡墨，但淡中要有层次，不致于平淡无味，最后以浓墨点蕊，这样浓叶、淡花、浓蕊正好起到对比作用，自然醒目，效果甚佳。历代画兰高手很多，宋代有赵孟坚、郑思肖，明代有文徵明、蓝瑛，清代有石涛、郑板桥，近代有吴昌硕等。

宋代赵孟坚善画水墨兰花，笔法劲利，所画兰叶挺拔、劲爽、飘拂自然，花朵姿态各异，用笔基本是中锋，功力甚高。宋代郑思肖善画墨兰，花叶寥寥数笔，饱满简净，笔笔精到，生动高雅，他画兰花露根不画坡土，其含义是宋亡后国土沦丧，无处着根，可见他有强烈的民族自尊心。

明代文徵明所作兰花，其叶笔法多变，将提、按、转折运用自如，注重兰花的整体造型，充分表现其飘逸、潇洒的神态，格调高雅。明代蓝瑛画兰花笔法似草书，兰叶的穿插，组合随意，挥洒自如，花朵画得清瘦，所写出的兰花高于生活中的兰花，风格自创新意。

清代郑板桥善画兰竹，所画兰花有潇洒清逸之情趣，常与竹石为伴，其用心作画，充分体现了兰花的高洁风韵。

近代吴昌硕擅长大写意花卉画，写兰笔法用苍劲浑厚的篆书和草书法，笔笔劲挺，自然开张，所写兰花其气势磅礴苍润，功力浑厚，给人以质朴厚重的感觉，被誉为"最杰出的艺术本领"。总之，画兰高手从古至今数以百计。综上所述，兰花以其天然丽质和幽雅风韵大受古今文人墨客的宠爱，为画家们所喜爱，描绘它们借以寄托高尚的志趣和情操，便为我国画苑中的一枝奇葩，深受广大群众的喜爱。

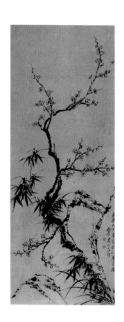 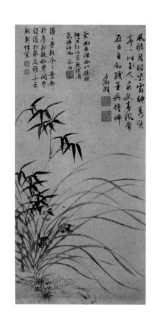 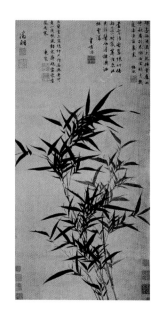 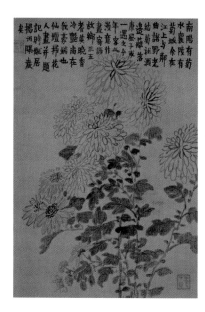

竹，它具有独特的风貌和神韵，清劲潇洒，虚心高洁，超凡脱俗的君子风度，千百年来深得人们的醉心相向。

画竹始于何时，在中国绘画史上始终没有一致说法，而现在能看到的只是在汉代传世石刻上和壁画中，竹的形象只是勾勒线条，或者是填色的画法，作为画面的点缀和装饰的需要，说明当时人们对竹的兴趣和喜爱。

而形成墨竹的画法，世传为五代蜀国李夫人用笔墨把月光映在纸窗上的竹影摹写下来，成为一幅生动的墨竹图。从此可以知道画竹从勾勒法转化成墨竹的风气，以竹为主题作为画幅已有独立形式，但还是以勾勒填色的画法为主。绘画史料中记载唐代吴道子、王维、张萱、肖悦等都是善画竹的能手。

到了宋朝时期，墨竹画已臻成熟，笔墨、构图、气韵、意境达到了很高的水准，名家辈出，蔚然成风。墨竹也是在宋代被确立占据中国画分门别类中的一席之地，出现了文同、苏东坡、杨无咎、郑思肖等人。其中最具影响力的首推文同，他画的竹形神俱备，法度严谨，并以写竹抒发自己怠志感情，又参用书法的笔意糅进画竹的笔法中；他的朱竹画法，虽被称为墨戏，然而至今流传不绝。他被誉为墨竹的宗师，开创了一代新风。

元代时期，墨竹画受宋代画风的影响，以赵孟頫为代表的众多文人墨客为墨竹画的发展增添了新的力量，可谓鼎盛时期。被称为纯以水墨写之的"写竹"派，主要有李衎、柯九思、高克恭、管道昇等。赵孟頫主张书画同源，其诗曰："石如飞白木如籀，写竹还需八法通，若也有人能会此，须知书画本来同。"师承文同的李衎，主张画竹要形神俱足，他通过自己一生对竹的观察体验编写了《画竹谱》和《竹态谱》，详细记录了自然界中的各种竹。在元时成就突出的画竹大家柯九思，更强调了画竹要参用书法。曰"写竹竿用篆法，枝用草法，写叶用八分法，或用鲁公撇笔法"。元代其他画家各擅胜场，保持着写实的画风，是在继承宋代文同的基础上的延续。

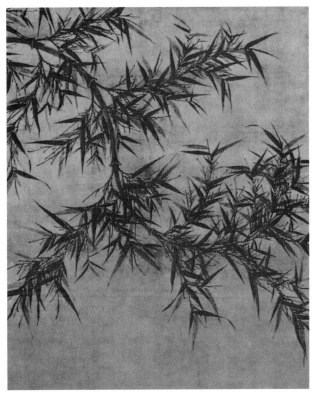

［宋］文同 《墨竹图》

［元］顾安 《风竹图》

明代画竹，融会贯通宋、元的画风，是继承和创新的时代，盛行写意的画风。人们评介王绂墨竹形态逼真，情趣横生，为明代"国朝第一"。他的学生夏仲昭更显潇洒灵气，其画竹叠叶有独到的功夫，这种画竹的程式，对以后画竹法起着典范作用，影响很远。而明代画竹突出代表徐渭、唐寅、文徵明等名家，作品传世不少，但明代墨竹画艺术，没有超越前人的水平。

画竹艺术发展至清代，打破了宋、元的规矩与法度，尤其意境达到了新的高峰，呈现气势磅礴、笔墨淋漓的大写意。名家数不胜数，最具代表性的画家在清早期有八大山人、石涛，清中期有金农、郑板桥等名家。

郑板桥集诗、书、画为一生，撷取众长独辟蹊径。他的墨竹纵横多变，将文同的"胸有成竹，意在笔先"提高到"胸无成竹，趣在法外"。他苦苦地探索，一生心血洒在画竹上，在画史上占有重要的地位。

了解墨竹的历史发展，有助于继承前人的优秀传统，探索新的途径，创作既有民族传统又富有时代精神面貌的优秀墨竹作品。

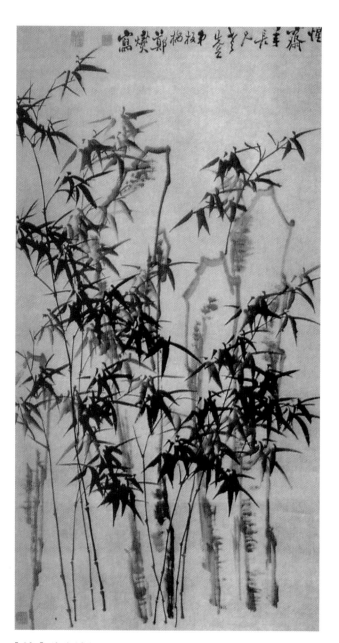

［明］唐伯虎 《风竹图》

［清］郑板桥 《兰竹图》

菊花又名九花、秋菊、节华、帝女花,性较耐寒,姿态高雅,是坚贞高洁的象征,自古得到我国广大人民的普遍喜爱和欣赏,也是我国十大著名传统花卉之一。

我国培植菊花已有3000年的历史。早在2000多年前,大诗人屈原已在他的《离骚》中写下"朝饮木兰之坠露兮,夕餐秋菊之落英"的名句。东晋陶渊明更以爱菊闻名,有"采菊东篱下,悠然见南山";唐代黄巢的"待到秋来九月八,我花开后百花杀";宋代苏轼的"璧月琼枝空夜夜,菊花人貌自年年",皆为咏菊名句。因此,菊花不仅是诗人喜吟,更是历史丹青妙手描绘的对象,画家们借画菊花言其志,或寄笔墨抒其情。

诗人吟菊起源很早,画菊最早仅据《宣和画谱》所记载,宋代黄筌、赵昌、徐熙、滕昌祐、黄居寀等名家都画有寒菊图。从《宋人画册》介绍姚月华的《胆瓶花卉图》、朱绍宗的《菊丛飞蝶图》都是经专家考察有据的珍贵作品,两幅画是用勾勒晕染的工笔画法。到了元代及明清,菊花的画法上发展出了水墨写意,丰富了技法的表现。如明代的沈周、唐寅、陈淳都是水墨写意的画菊名家。清代画菊者更是名家辈出,而且在表现风格和形式上也日趋多样化。如朱耷、恽寿平、石涛、高凤翰以及扬州八怪等。近代虚谷、赵之谦、吴昌硕、蒲华等在运笔用墨上更是泼墨挥写、题诗寄情,把秋菊品格和气质抒发出来。因此,历代画家创作的优秀菊花作品都成为后人学习的范本。

纵观历代画家对描绘菊花的表现风格多样,并经过长期的艺术实践,在技法理论上也不断总结,如明代高松绘撰的《菊谱》、清代邹一桂作的《小山画谱》,以及王著、王概、王臬三人合编的《芥子园画传》等,均给后人留下了宝贵的财富。

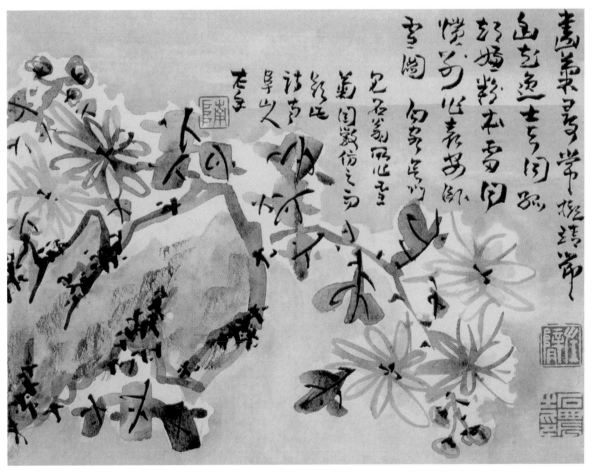

[清] 高凤翰 《雪菊图》

二、梅花基本画法

第一节　圈梅画法

画圈梅是基本功，只有学好圈梅的各种形态才可能为点梅打好基础。

画梅须知它是在不断发展中变化形成的，如梅眼、花苞、花谢等。

花虽本身有花蒂，但在实际观察中是看不到花蒂的全貌的，因此点蒂是为了起衬托花的作用。

画花心、花蕊要形成围圈状。

画圈梅时心中要有圆的概念，每个花瓣和梅花的整体都是圆形的。

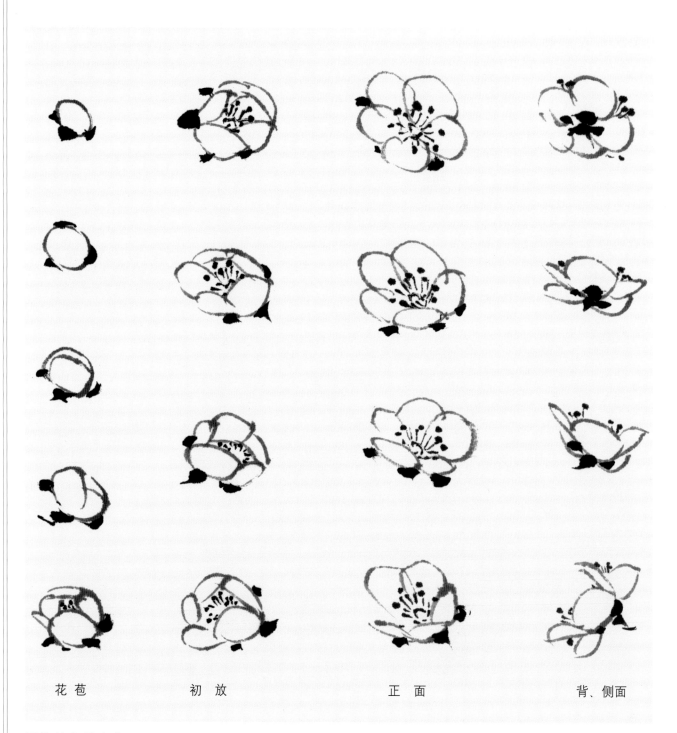

| 花　苞 | 初　放 | 正　面 | 背、侧面 |

圈梅的各种姿态

第二节 点梅画法

点梅即用点垛之法来表现，关键在于点的技法上，有别于圈梅的勾勒。

点梅的传统画法其点为圆形或椭圆、扁圆形，点法要根据花瓣之姿态来决定，点法用笔须有轻有重，有点也有回锋，其余画法与圈梅画法相同。

复瓣梅点法与上相同，只是在花瓣间补笔若干，以增加层次。

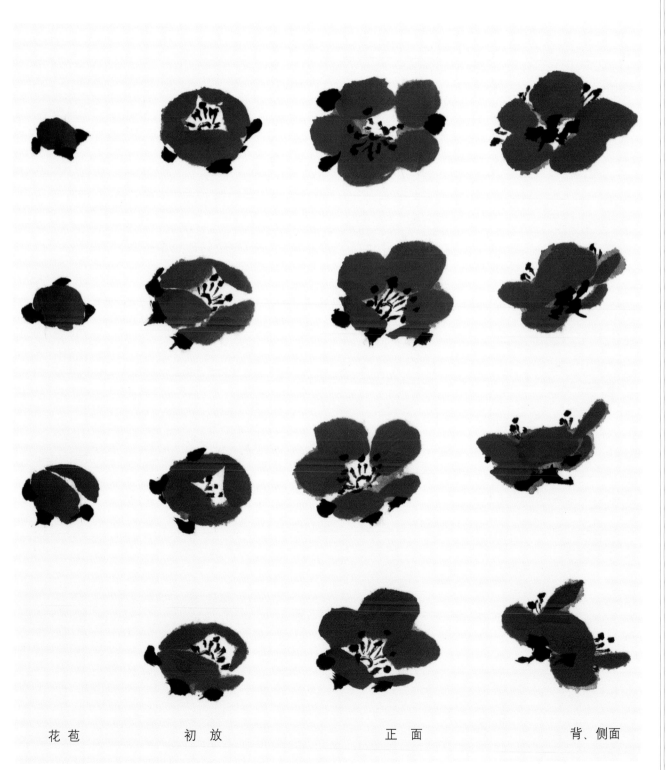

| 花 苞 | 初 放 | 正 面 | 背、侧面 |

点梅的各种姿态

第三节　梅枝画法及特点

　　梅枝变化多端，若仔细观察会发现梅枝有笔直有弯曲，有向左、右、前、后，有垂直、有横、有斜，所有这些都形成了树枝姿态之美，作者可以根据所画梅花的主题来确定所选树枝的特点。

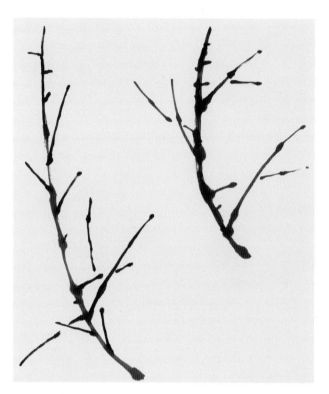

一般果梅枝

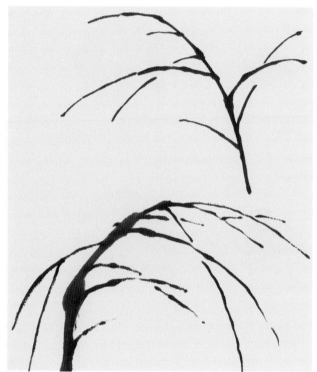

垂梅枝

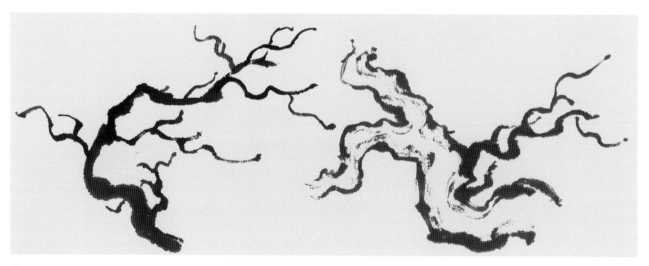

龙游梅枝

第四节　梅花画枝添花步骤

一般画家画梅的方法是先画枝干再添花，在画枝干时已心中有花。下面介绍完整的作画过程。

先画枝，注意留出生花的空间。因梅花是多面生花的，故在添花时要注意疏密关系，要有章法。补枝干，补添花，主要是增加背面花、含苞花、花苞等。最后点蒂后画花心。

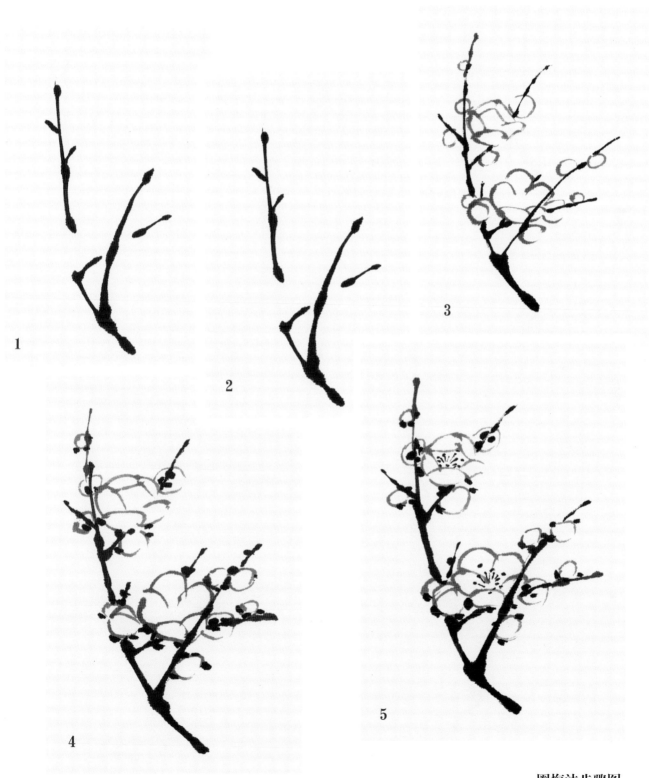

圈梅法步骤图

2

1

3

4

点梅法步骤图

第五节　梅花的树干和根部画法

画树干和根部时要注意梅树的皴法与渲染法，并掌握好树干和枝的关系。皴老树干和根时，先用焦墨干皴，再用淡墨、干墨皴，最后再用淡湿墨渲染。

画老梅树根时要根据整体画面来决定根的盘旋度，并且树根盘旋度要有牢牢生于地面之感。

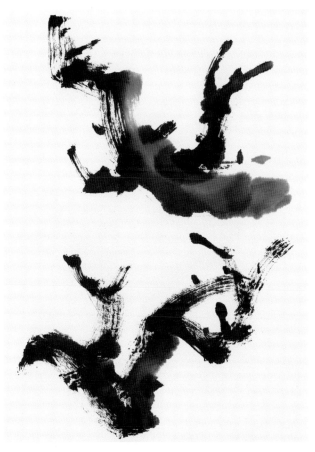

树干没骨画法

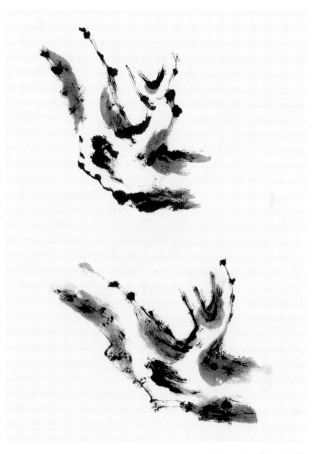

树干勾勒加皴法

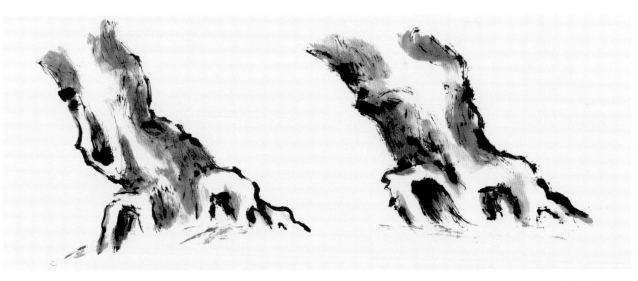

树根勾勒加皴法

第六节 画梅花的构图形式

画梅的构图在创作中很重要，不同的章法、构图均体现了梅花的不同特质。

左右式：一曲一张，形成三角形构图。

横竖式：一横一竖，形成十字形构图。

弯曲式：弯曲的目的在于使构图有远有近，具有透视感。

画梅在组合时注意对比要强烈、变化要丰富。

三种构图图例

左右式

弯曲式

横竖式

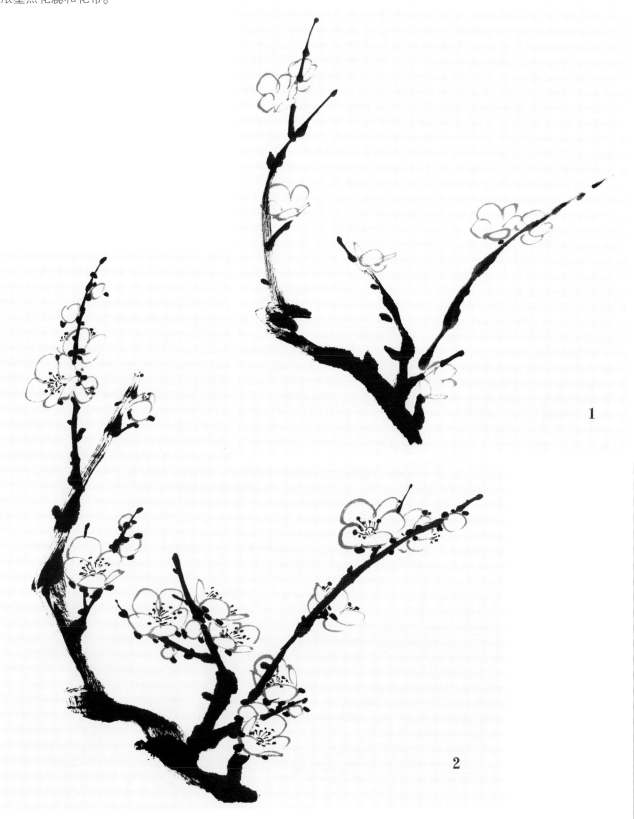

第七节　整株圈梅画法

　　此图为倒三角形构图，运笔转折抑扬顿挫，线条挺直，疏密有致。

　　先以稍浓墨画出枝干，再用淡墨勾勒花朵，最后以浓墨点花蕊和花蒂。

1

2

第八节　整株点梅画法

这是一株晓梅的完整画法，画晓梅的特点主要是以画向上的新枝为主，在点垛梅时注意多画些含苞初绽之梅，花苞可有大有小，以体现初春的生机。

作画步骤为先用稍浓墨出枝，要注意线条的挺直、向上；接着用笔点垛花朵，要注意疏密关系；最后浓墨点花蕊和花蒂。

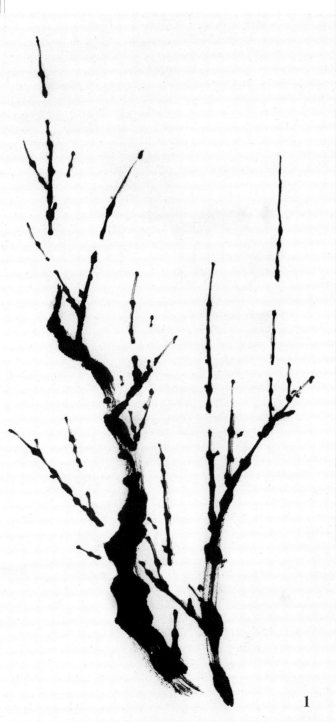

1

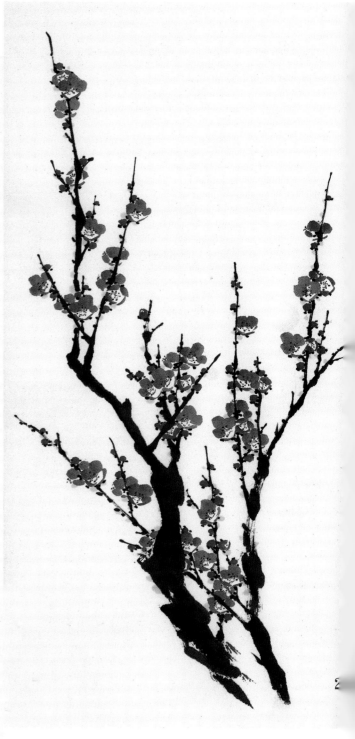

第九节　双勾画梅法

双勾画梅即用勾勒之法来完成，在唐代一般都画于绢上，当时用线较工整，似工笔画法。直至明代以后，其双勾法线条较写意、有变化。

双勾法特点主要体现在树干、树枝和花蒂上，要求线条流畅而有节奏，勾完待干后再以色渲染。

花心可点藤黄色，花蒂可点绿色。

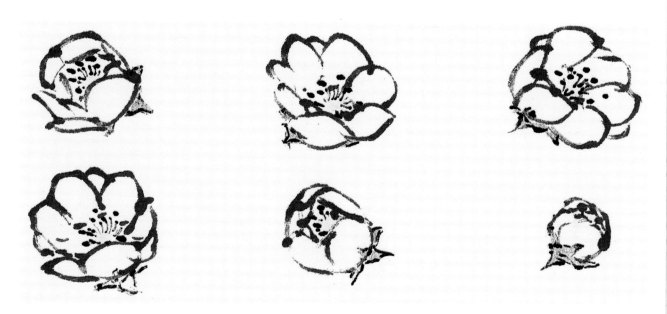

双勾花朵

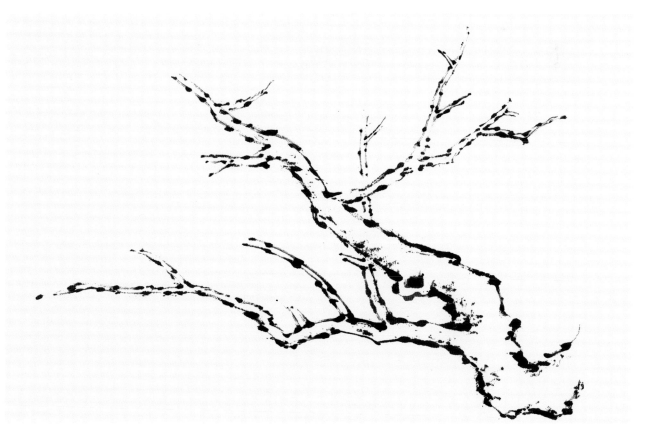

双勾树干

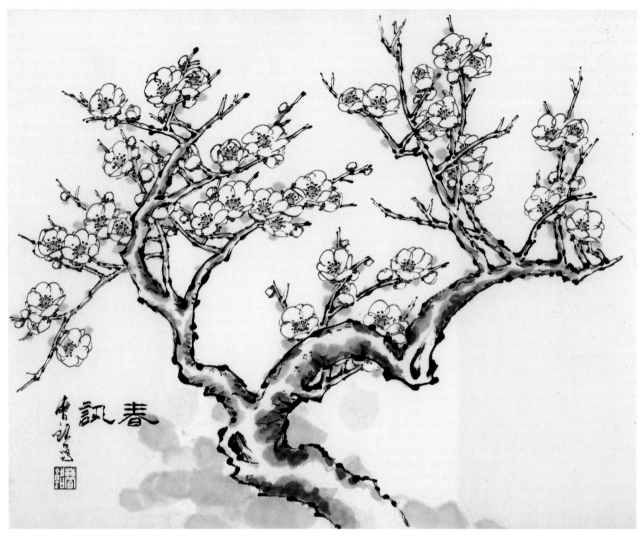

《春 讯》

　　此图采用的是倒三角形构图，画面较工整、稳定，盛开的梅花表现了逢勃向
上的精神。注意用笔要流畅、干净，树干的勾线可略为夸张、大胆，与花朵成对比。

第十节 红梅画法

红梅画法是最常见的画法，一般先以水墨画出树干，再以红色点垛花朵、花蕾，最后浓墨点花蒂和花蕊。

红梅的点垛颜色一般为大红、曙红、胭脂等。点垛时要注意颜色的深浅变化。最后在未干透时用浓墨点花蒂和花蕊。

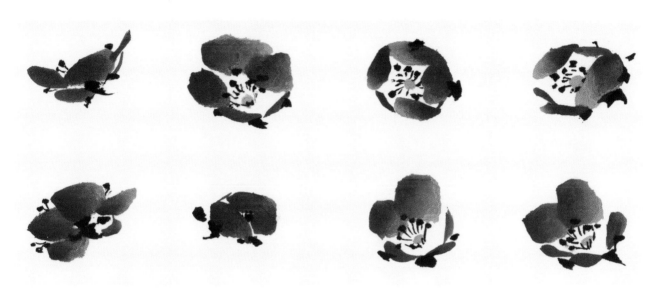

红梅花朵

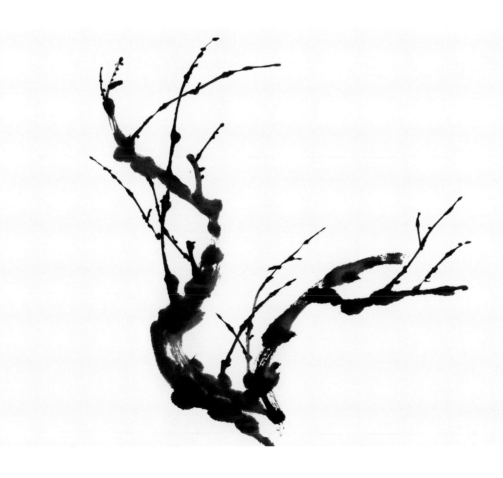

红梅树干

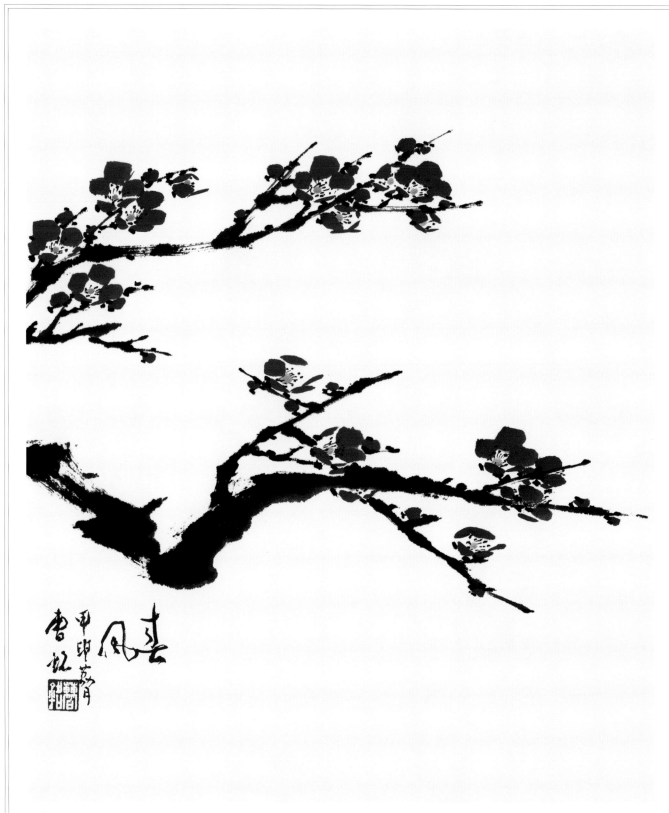

《春　风》

　　此图的构图为横向扩张形构图，画面带有风向的含义，这种形式使红梅更显
生机和动感。

第十一节　白梅画法

此白梅画法为白色点梅画法，步骤如下所示：

用白粉点垛，点法与点梅画法一致。为了使白梅颜色突出，可用仿古宣、有色纸或泥金泥银。使用一般宣纸点白梅时，要用渲染来衬托白梅。

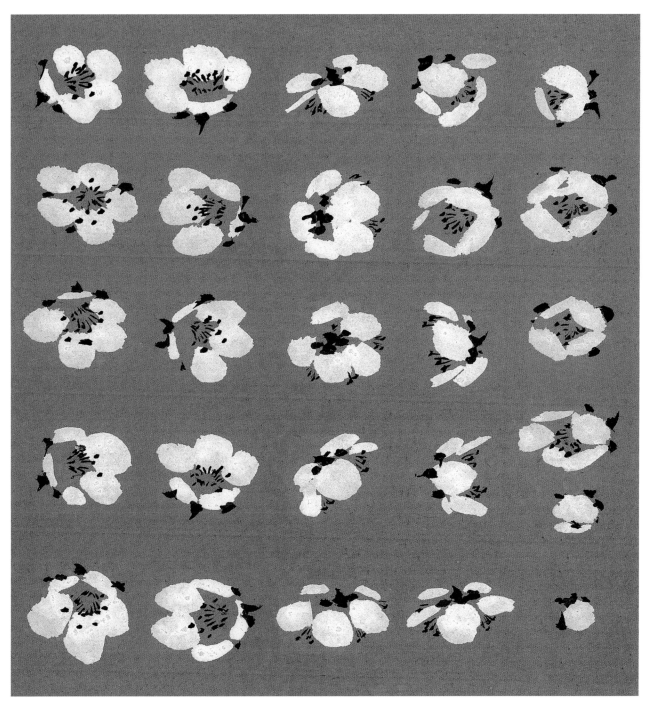

白梅花朵

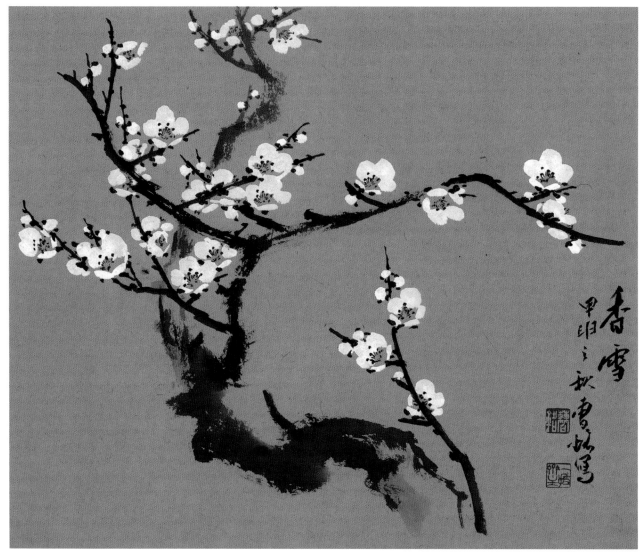

《香 雪》

　　此图为弯曲式画梅法，树干用墨，白色点垛的白粉要重，这样才能使梅花从底色中显现出来。运笔转折，抑扬顿挫，并注意疏密关系。

第十二节　墨梅画法

　　墨梅画法关键在于用墨，墨分五色，以墨代色。
要注意墨的浓淡、层次变化。

　　画法与一般点梅画法相同，但用墨要有浓淡、干
湿的变化，注意保留墨韵效果。

　　用墨色点垛，与一般点梅画法略同。

　　注意在用墨上的浓淡变化，可分多层次。

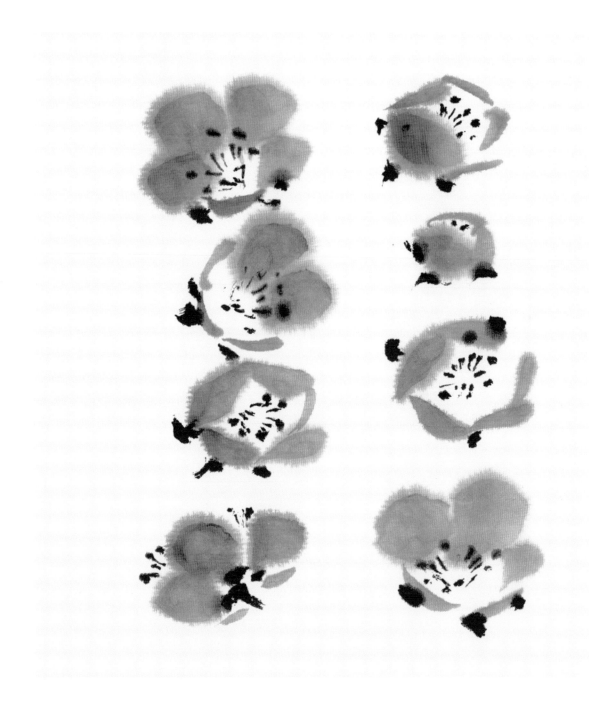

墨梅花朵

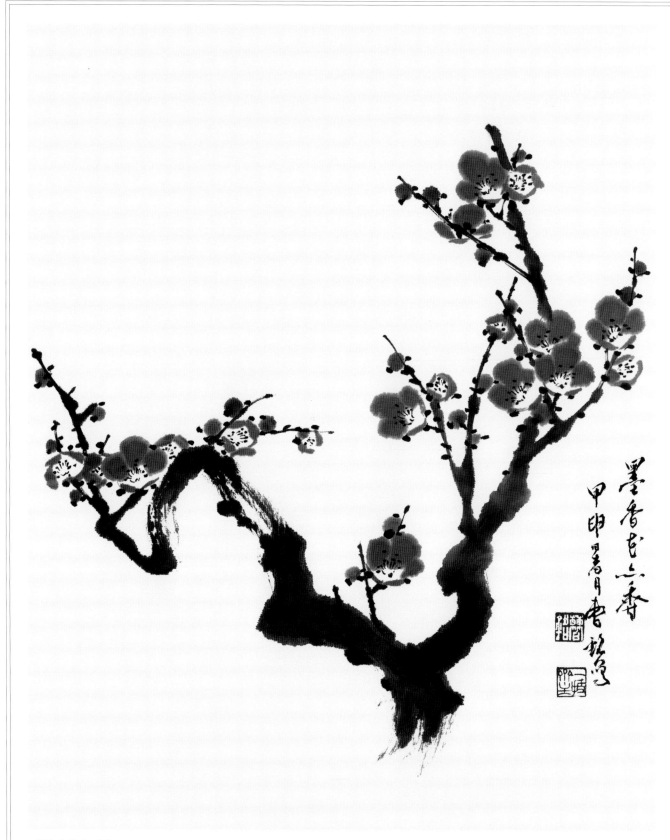

《墨香花亦香》

　　此图为三角形构图，先点盛开的主花，墨色稍深些，添枝以后再点花苞，画树干要有转折的笔法。

第十三节　雪梅画法

在画树干或树枝时要有雪的概念。在点梅时既要
注意疏密，又要考虑积雪之处。在画好树干和分枝后，
用干淡墨画出积雪状。补画梅时，要画出忽隐忽现之感。

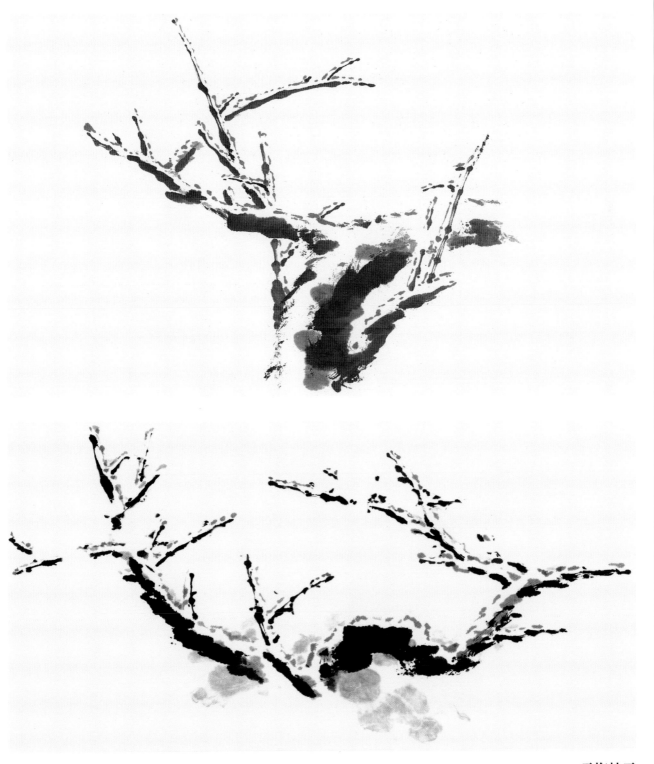

雪梅枝干

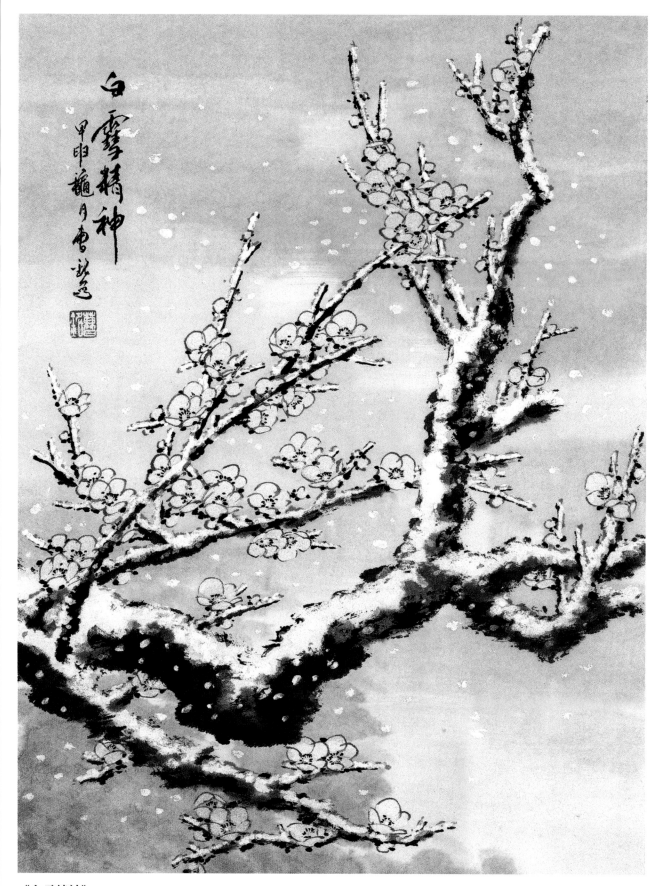

《白雪精神》

　　此图为曲线形构图，有利于表现树干的前后、远近层次，左紧右松。画面上
加白粉以增加雪的厚度。

第十四节　垂绿梅画法

画垂梅关键在于枝干和枝条的画法上，画时要注意线条柔中有刚，体现报春的象征，有别于垂柳。

画法与点梅法相同。绿梅主要用草绿色，不宜用偏黄或偏蓝色，更不可用石绿色。点垛时注意绿色的深浅变化，然后点花蒂和墨绿色。画花蕊时用赭墨色为佳。

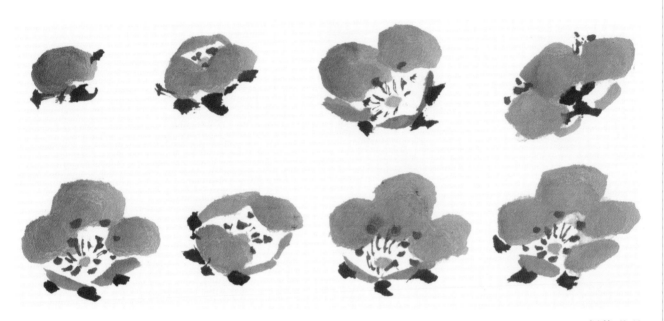

绿梅花朵

垂梅枝干

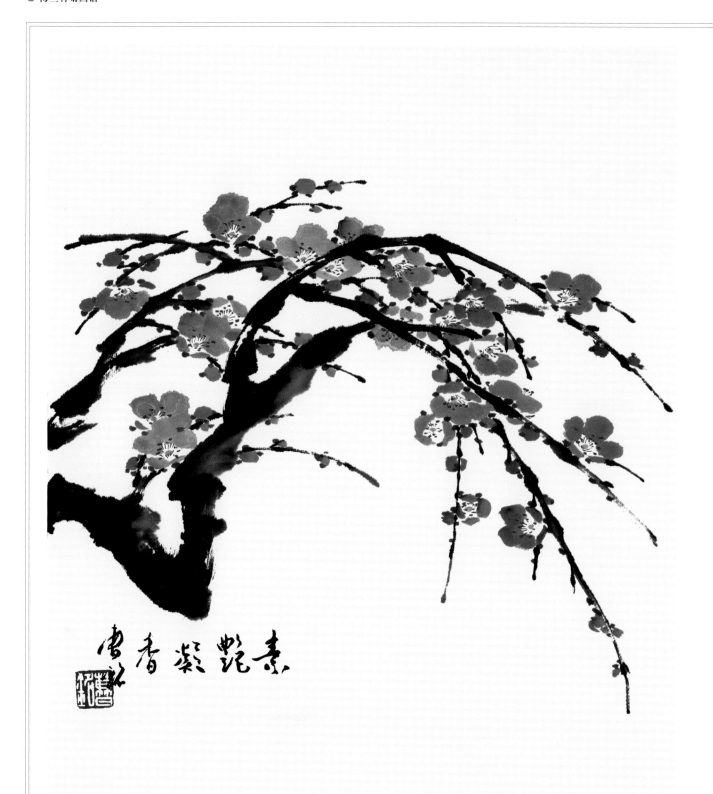

《素艳凝香》

　　此图为横向式构图，落款在左下角，使画面有轻重、平衡感。要抓住垂梅的特点，画枝干、枝条时一定要柔中有刚，不能完全下垂，否则会失去弹性。

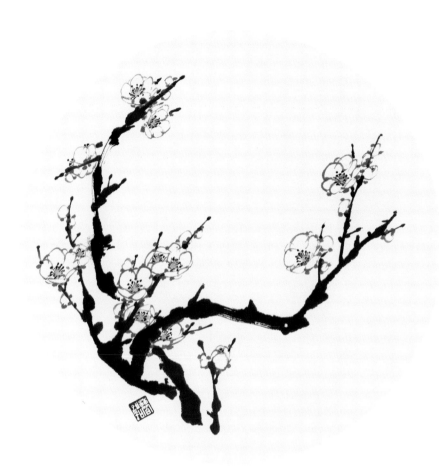

这是一幅团扇形的构图，画面的走向紧紧围绕着圆。画中的圈梅为复瓣形，丰满且有变化。

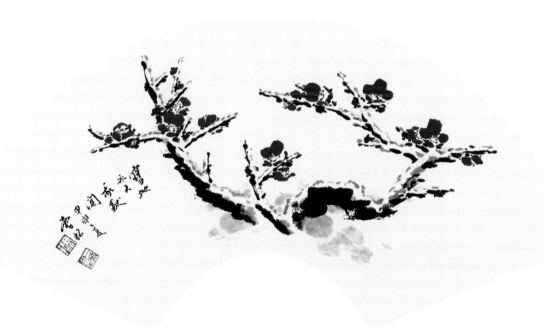

折扇形构图要有一种由内向外的发散形走向，讲究气势。注意在画积雪时用笔要虚，不要一笔画死。

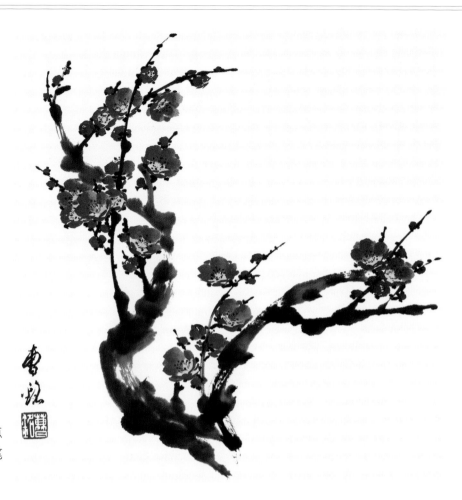

这是一幅复瓣梅花，作画时点垛与点梅法相同，只是在花瓣间补笔若干，以增加层次感。

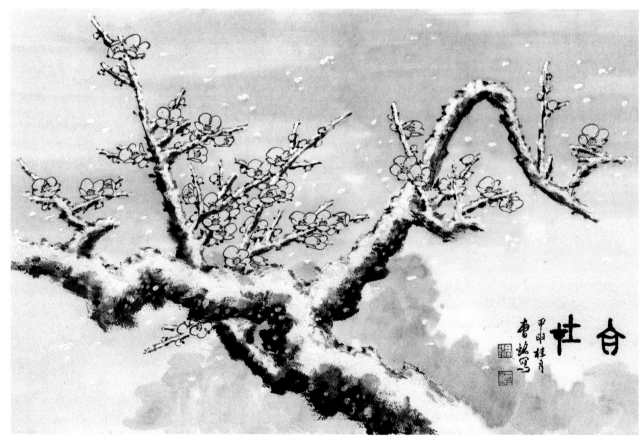

采用横式构图在感觉上画面显得宽广，很有气派。

三、兰花基本画法

第一节 兰叶画法

画兰花应先撇兰叶，因为画兰花的成功关键在于画叶，故画兰必以叶为先。

兰叶的顺向画法：

用兰竹笔浸水后蘸浓墨在碟中按几下，起手第一笔，中锋自下顺势往上，中间运笔转折时可略提一下出锋，体现出柔中有刚。第二笔为交凤眼。第三笔短叶为破凤眼，接下去是其余几条依势而出，或相穿插或相重叠，使画面有前后层次。因为兰叶是丛生，线条可有粗细、长短之变化，墨色也可变化，但不宜过淡。

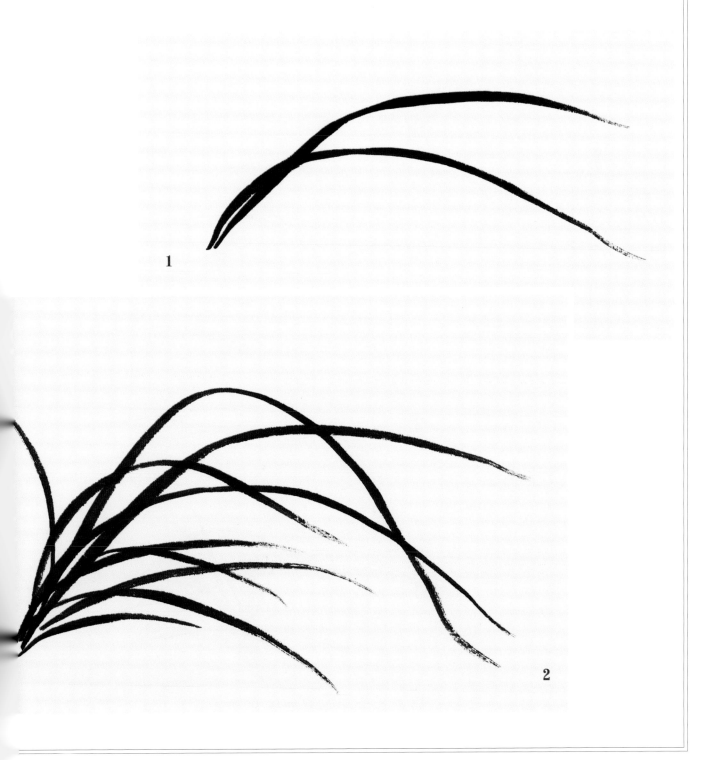

兰叶的逆向画法：

逆向运笔较顺向要难些，首先画最高的一叶，自右下方往左上方画去，接下去是自下往上弧线向左下方出锋，两线交凤眼，第三条线较挺直，为破凤眼，其余几条短叶较容易画。画兰叶忌平行线，几叶相交要避免出现"井"字状。

兰叶顺逆向画法：

先起手画好顺笔兰叶，再画中间一笔和其他几笔相交，出现凤眼，接着画逆向兰叶，要疏密相间，散开的空间大小及形态不要相似，然后中间留有空白，可画兰花。

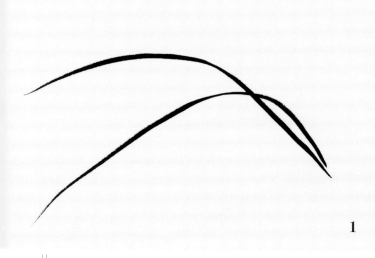

1

逆向画法

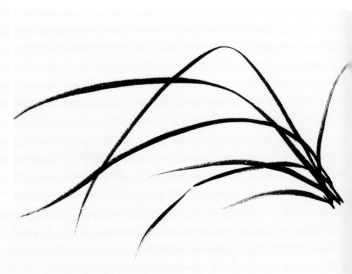

1

顺逆向画法

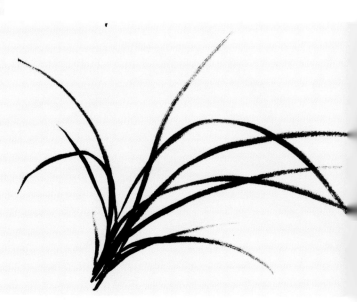

第二节　兰花画法

兰花要画得清雅，俯仰有势。先用大白云笔蘸汁绿，笔尖略蘸曙红，用中锋自花瓣初端速按并速提至花瓣根部，待稍干后用墨加曙红以小笔点蕊，就富有立体感。工笔画的花蕊如舌，写意画是可以二至三点或草书心字点蕊。

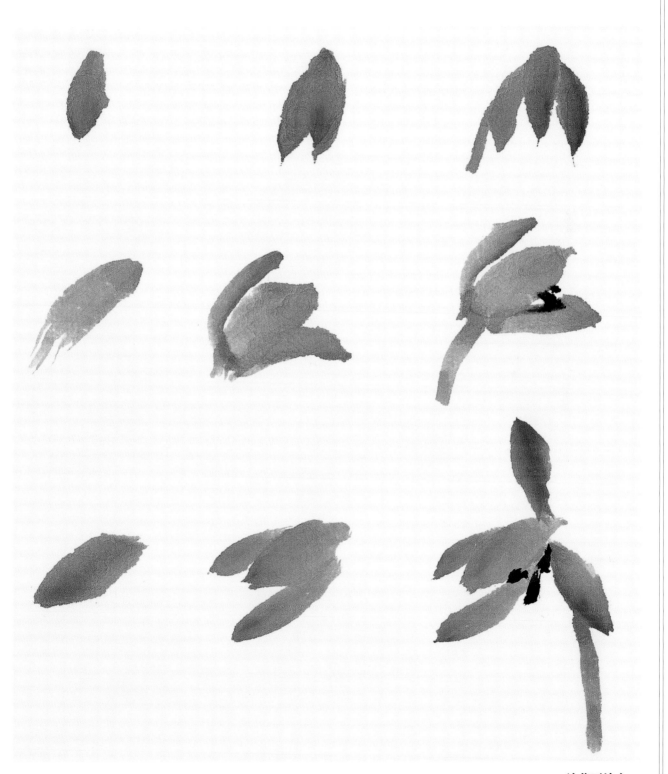

兰花画法之一

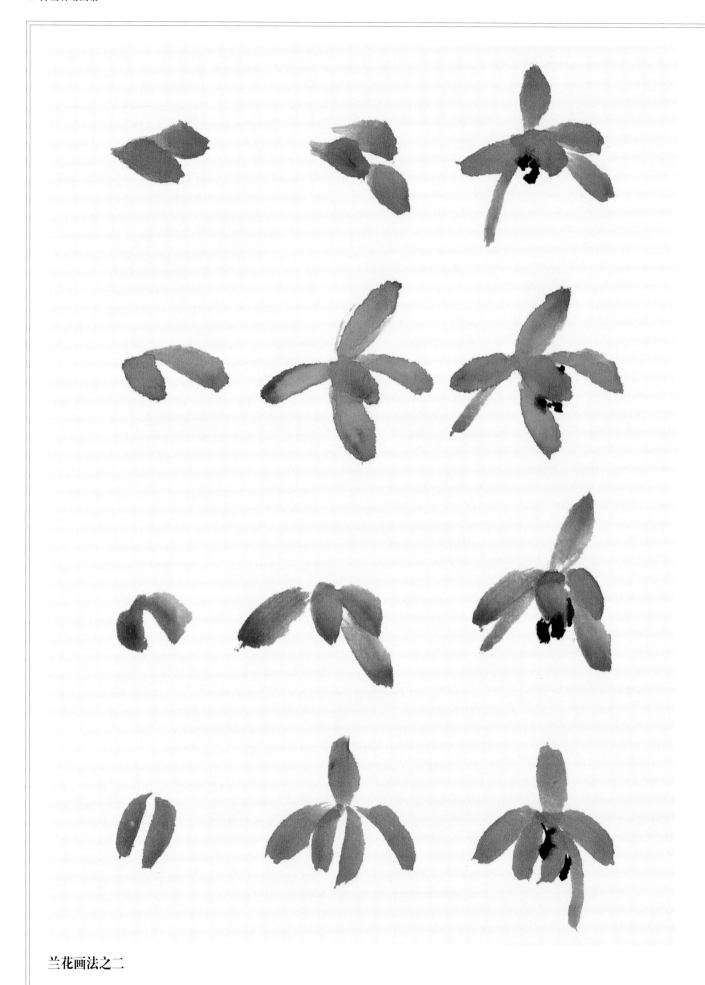

兰花画法之二

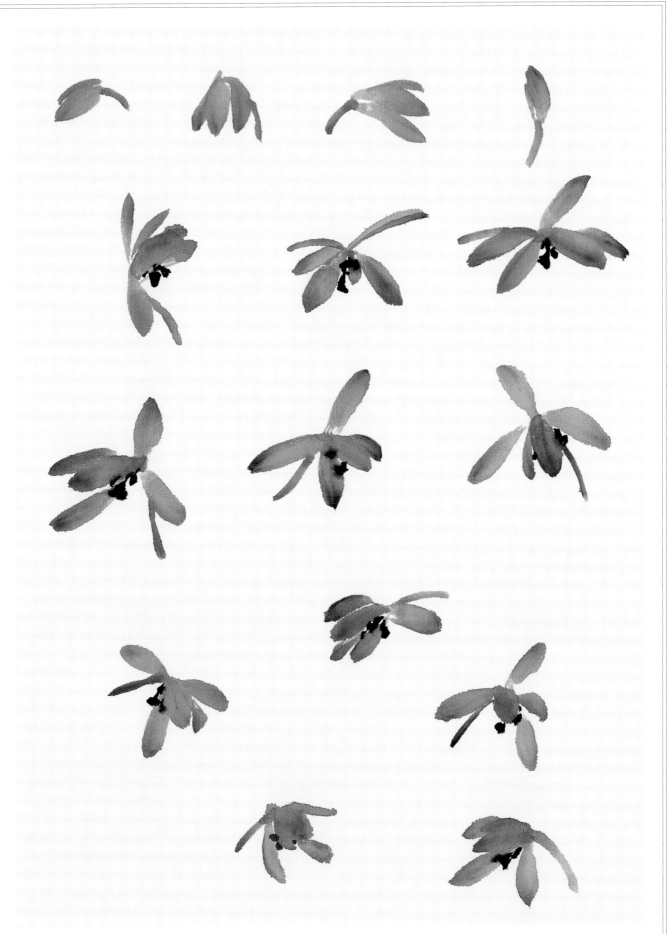

不同姿态的兰花画法之一

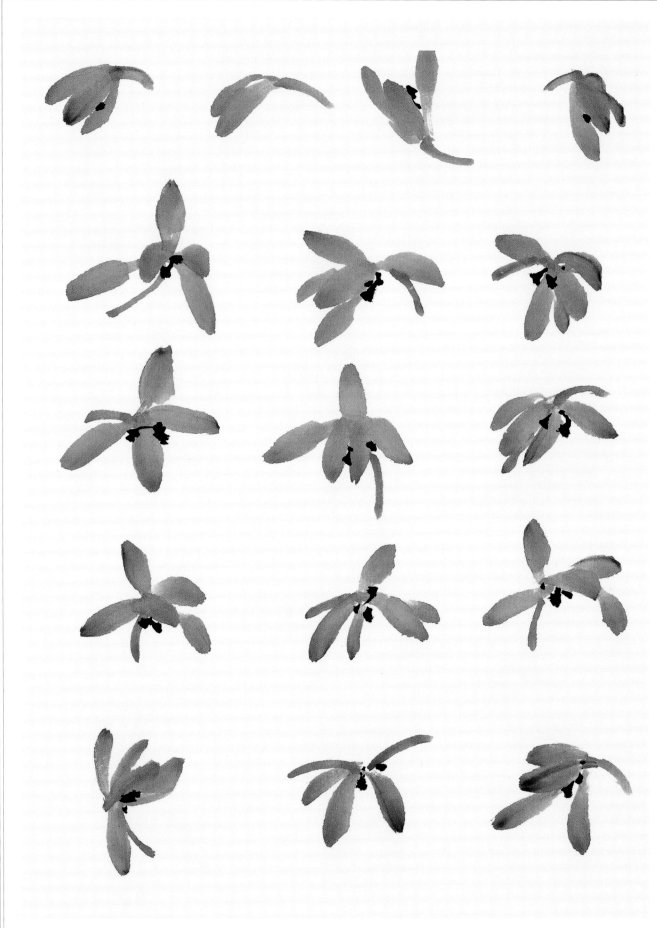

不同姿态的兰花画法之二

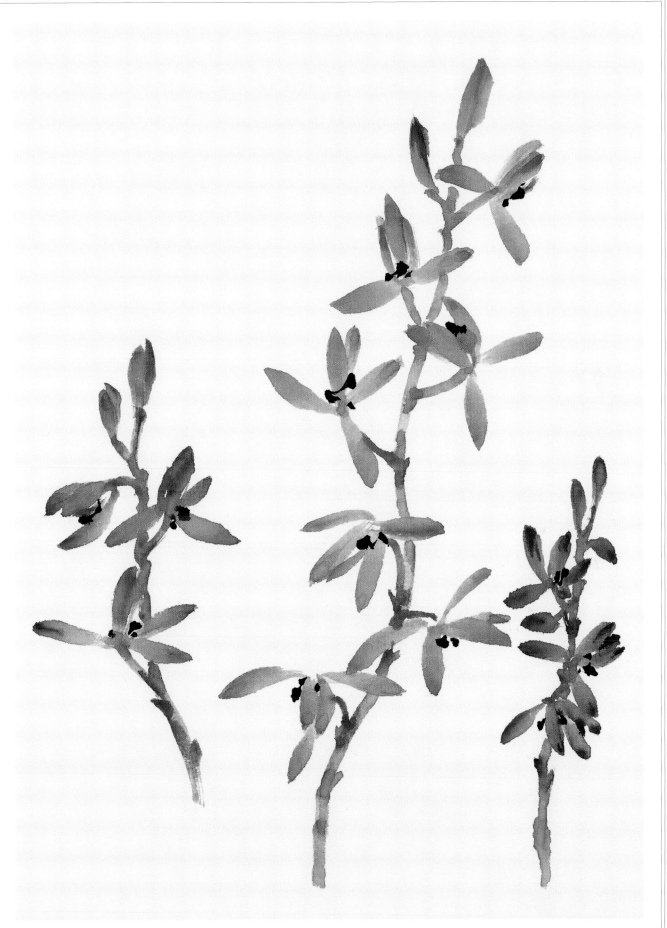

不同姿态的蕙兰之一

不同姿态的蕙兰之二

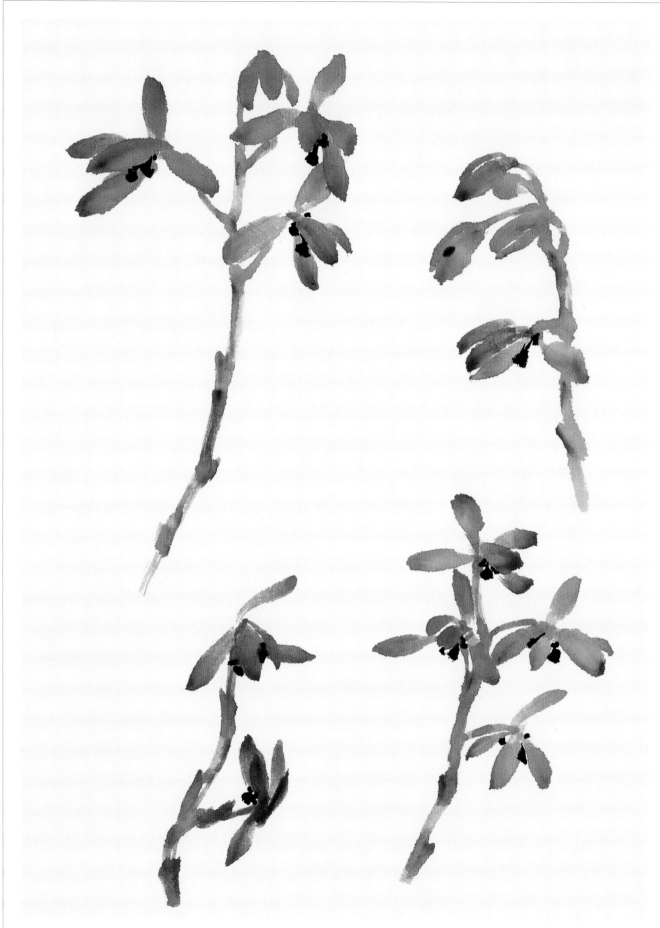

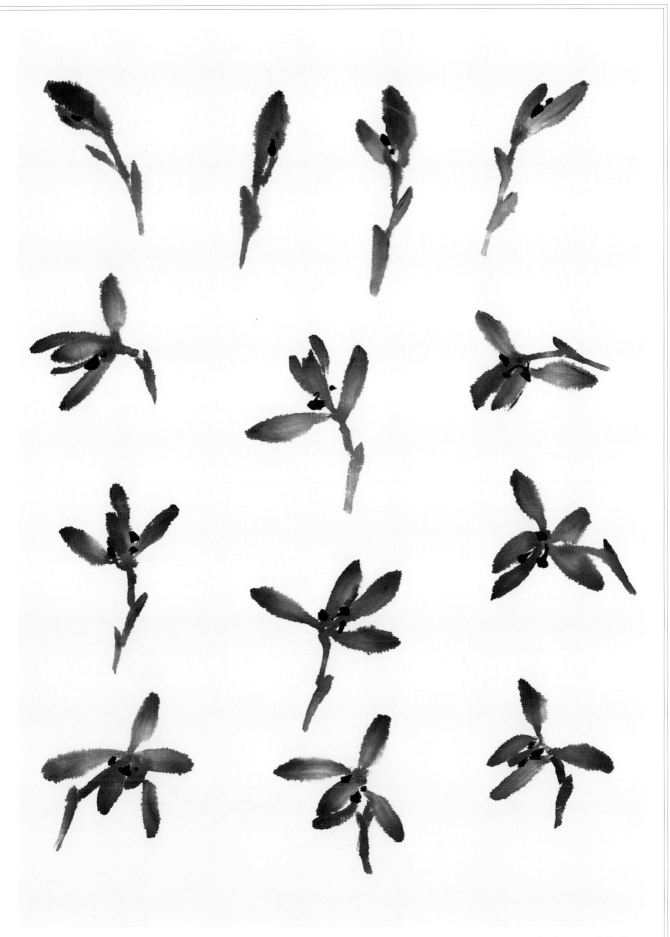

不同姿态的水墨兰花之一

不同姿态的水墨兰花之二

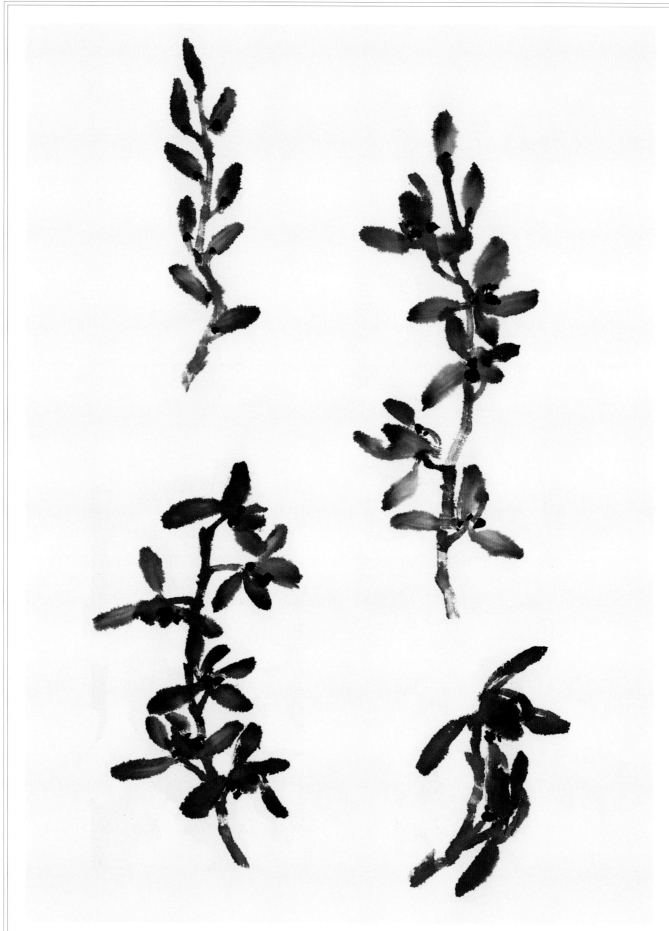

第三节　兰花的完整画法

兰叶顺向画步骤:

　　用兰竹笔蘸浓墨以侧锋画石,皴染好后接着撇兰叶,先将两条最长的叶画好,然后再画其余几条叶,待半干后就可画兰花,画时先用大白云笔调汁绿略蘸曙红自上而下一朵一朵直至根部,注意花的形态有正面和侧面,其间有重叠。

1

2

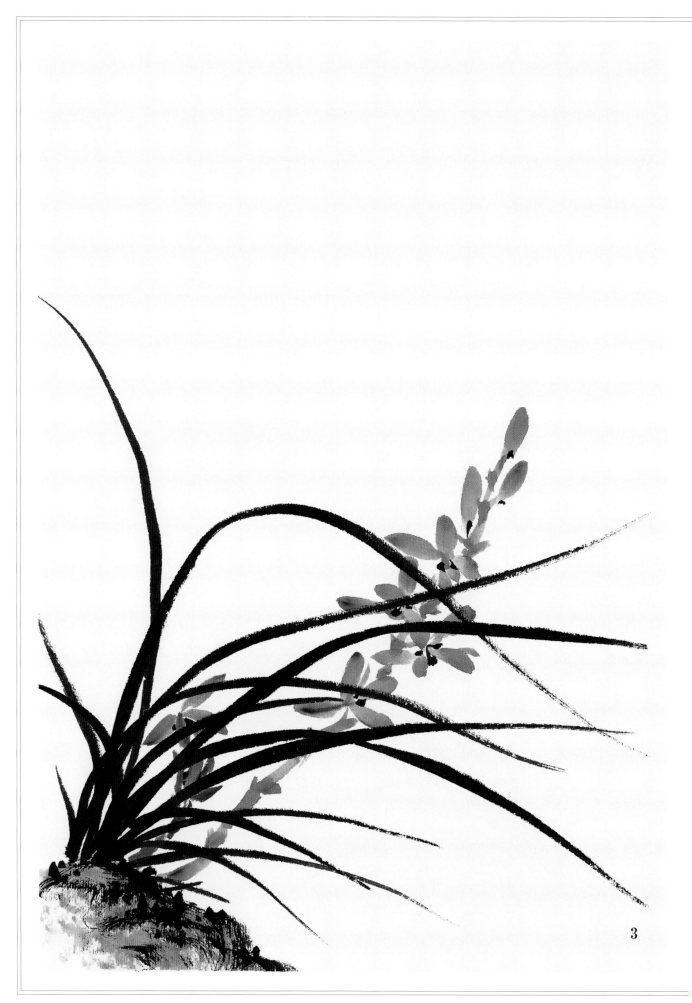

3

兰叶逆向画步骤：

用兰竹笔蘸浓墨以侧锋皴染石头，接着撇兰叶，先将两条最长的叶画好，然后再画其余几条叶，待半干后画兰花，用大白云笔调汁绿笔尖略蘸曙红画花朵，同时将花茎一起完成，最后再用墨加曙红点花蕊即成。

1

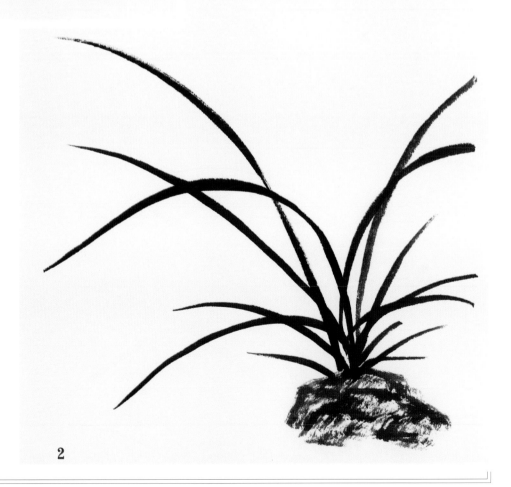

2

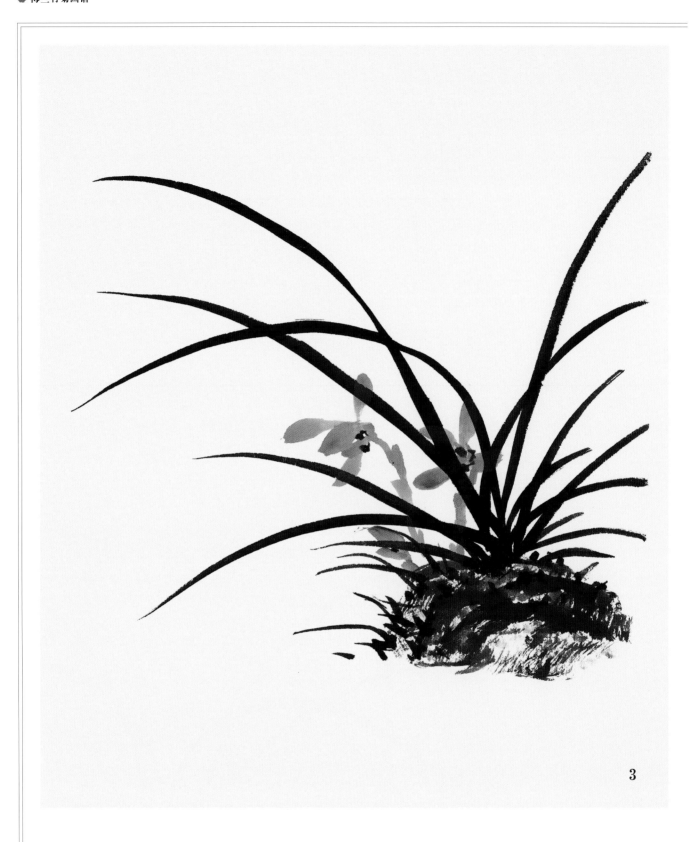

3

悬崖兰花画的步骤:

　　先用兰竹笔蘸浓墨画悬崖山石,接着撇顺向
兰叶三条,然后再画其余几条,最后添兰花,并
将山石用淡墨皴染一下即可。

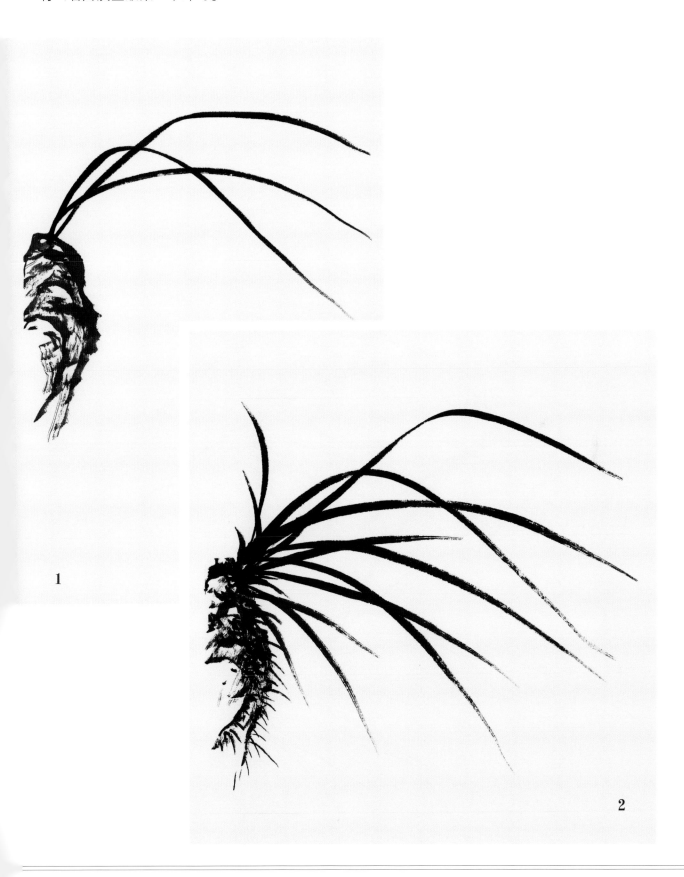

1

2

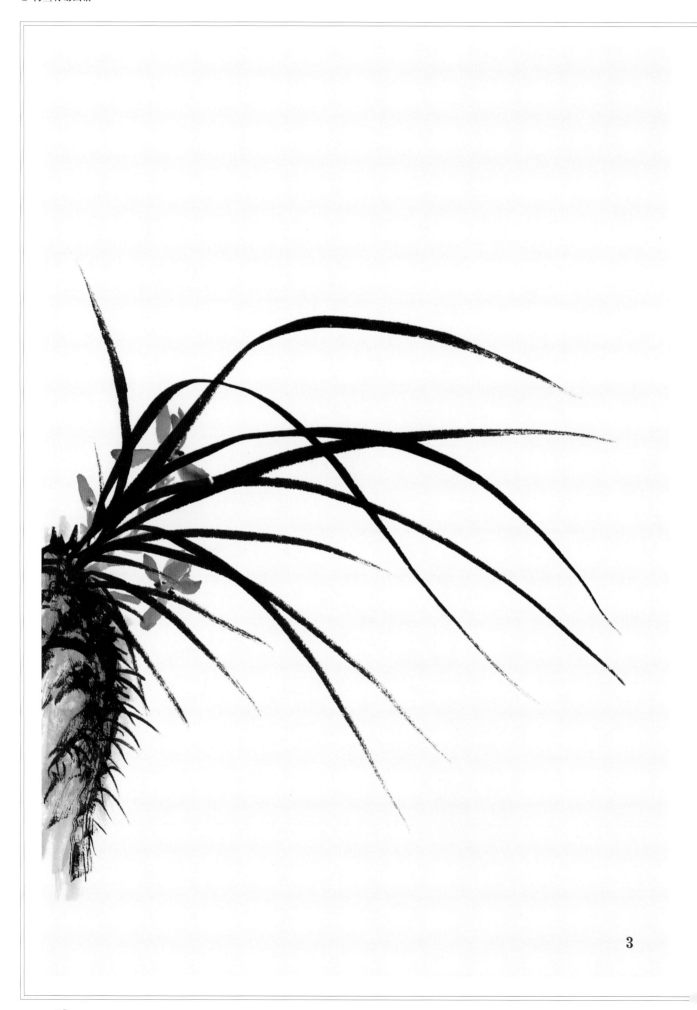

悬崖蕙兰画的步骤：

先用兰竹笔蘸浓墨画悬崖山石，接着撇逆向
兰叶三条，接着再画其余几条，最后添画蕙兰，
自顶端一朵一朵向根部画完即可，并将石间用淡
墨染就完成整幅作用。

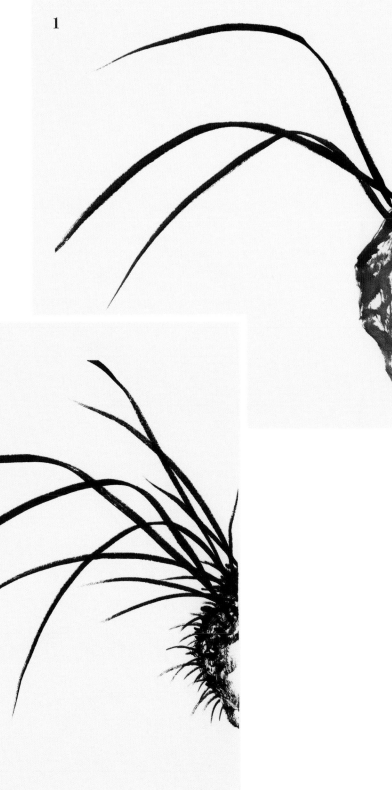

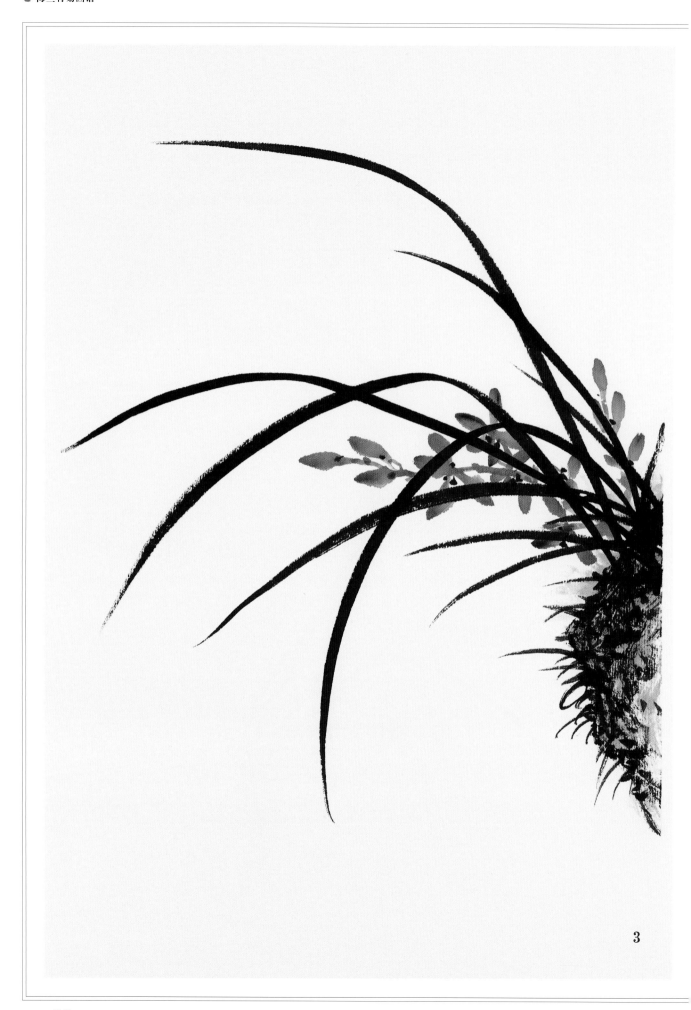

第四节　兰竹组合画法

此幅兰竹组合在一起，但以兰花为主，竹为陪衬。首先用浓墨画两条最长的兰叶，接着再画其余几条，待半干用淡墨添上兰花，最后用浓墨撇几片竹叶，待干后再用淡墨撇几片竹叶，这样在一高一低、一浓一淡的对比之下完成作品，效果会好一些。

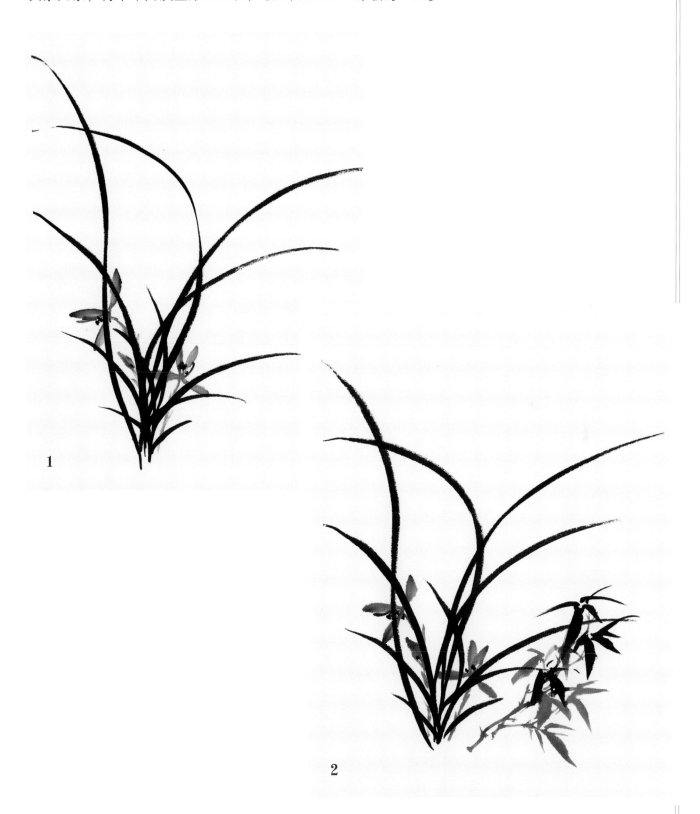

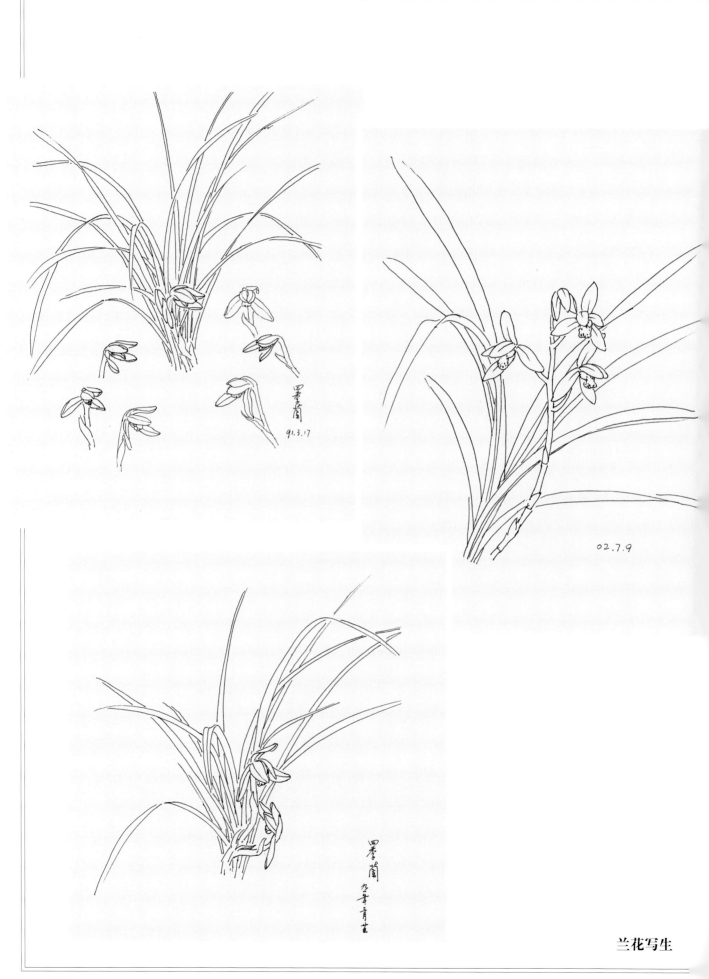

兰花写生

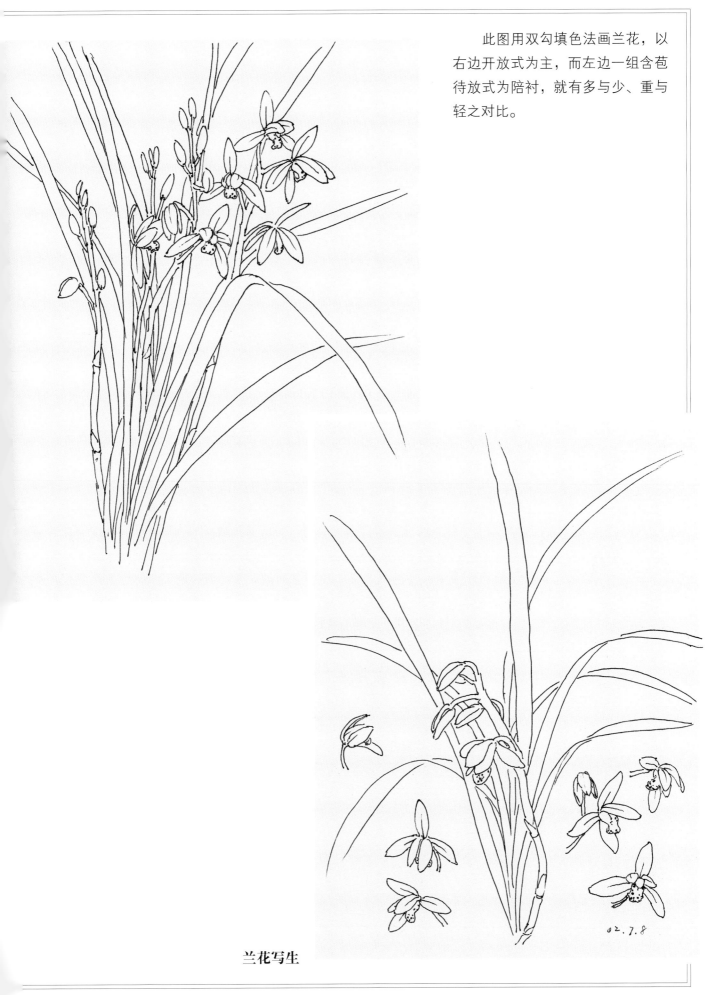

此图用双勾填色法画兰花，以右边开放式为主，而左边一组含苞待放式为陪衬，就有多与少、重与轻之对比。

02.7.8

兰花写生

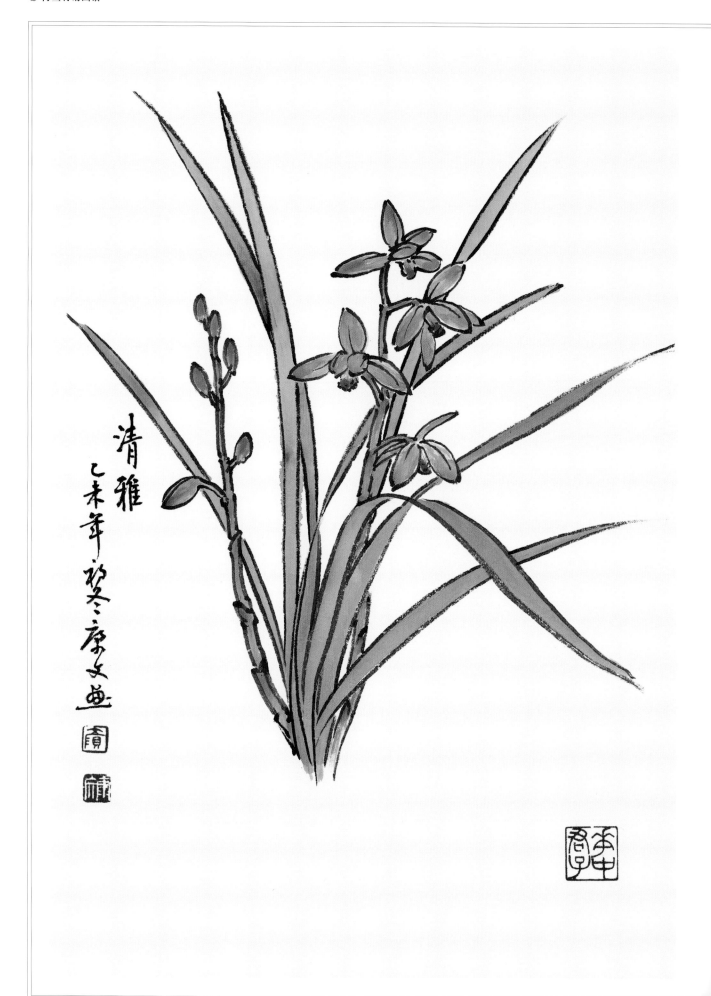

　　画盆栽兰花，先用毛笔蘸中墨勾勒兰盆，再画兰叶，待干后添上兰花，最后填上盆色即可。安置室内便有生气。

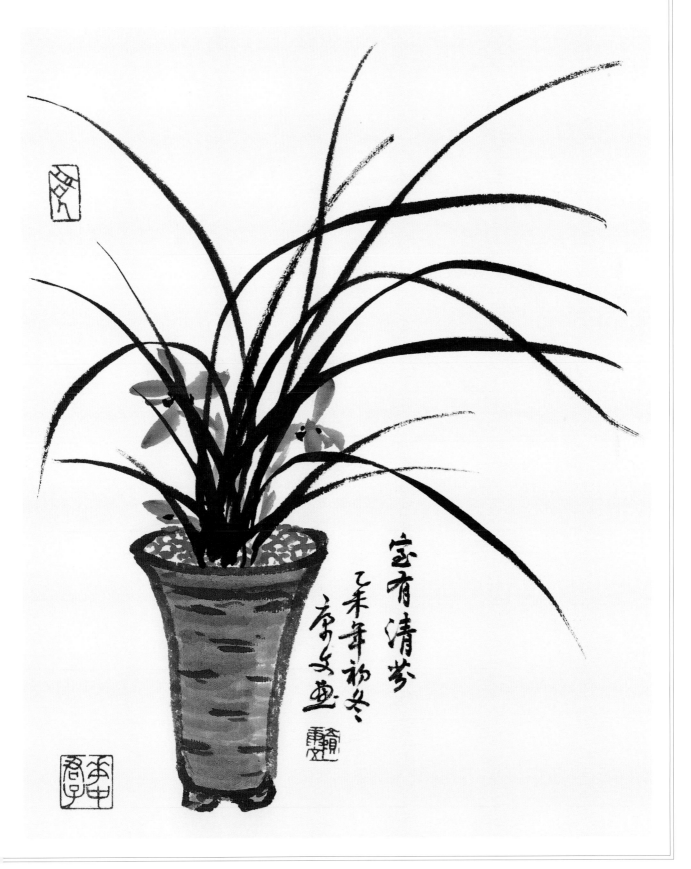

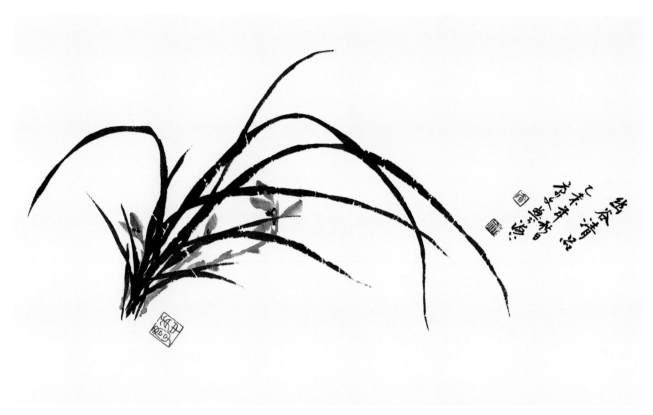

折扇面 《幽谷清品》

 其重心安置在左下方，叶是横向顺势，注意兰叶
的长短交错之变化。

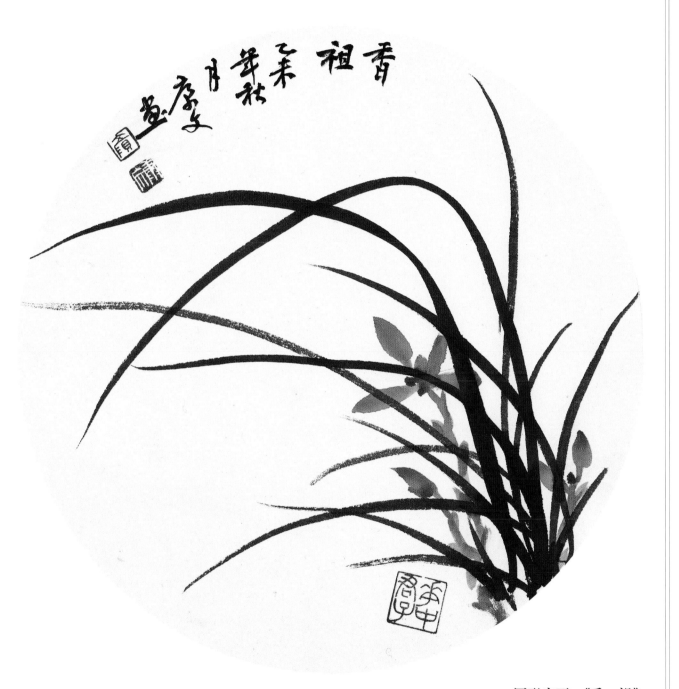

圆形扇面 《香 祖》
整幅重心在右边，左下方处理空虚些，这样起到对比作用。

四、竹子基本画法

第一节　竹竿画法

画竹立竿，要求笔力刚健，参用篆书中锋用笔，意在笔先，自上而下，或自下而上行笔，每段两头似"蚕头""马蹄"形，而段口笔断意连。

整竿竹的上下段较短，中间稍长，并富有弹性。

画竿用墨时，笔蘸墨汁和清水，掌握笔头的含量，落笔、铺毫、行笔，要色匀停。段口圆润，一气呵成。在布多竿竹时要有前后浓淡墨色的变化。

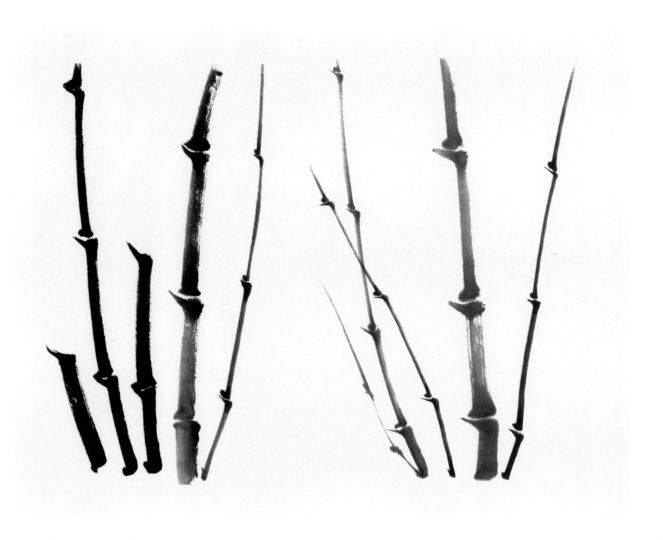

第二节　竹节画法

竹节在竹竿中起到画龙点睛、承上启下连贯的作用，常用有"乙""八"、银钩等法。由于节的圆弧形线条更使竹竿显得有圆劲，勾节时在竹竿墨色未干时，用较干、稍浓的墨，用遒劲含蓄的笔法勾勒。竿、节之间墨色要自然融合。

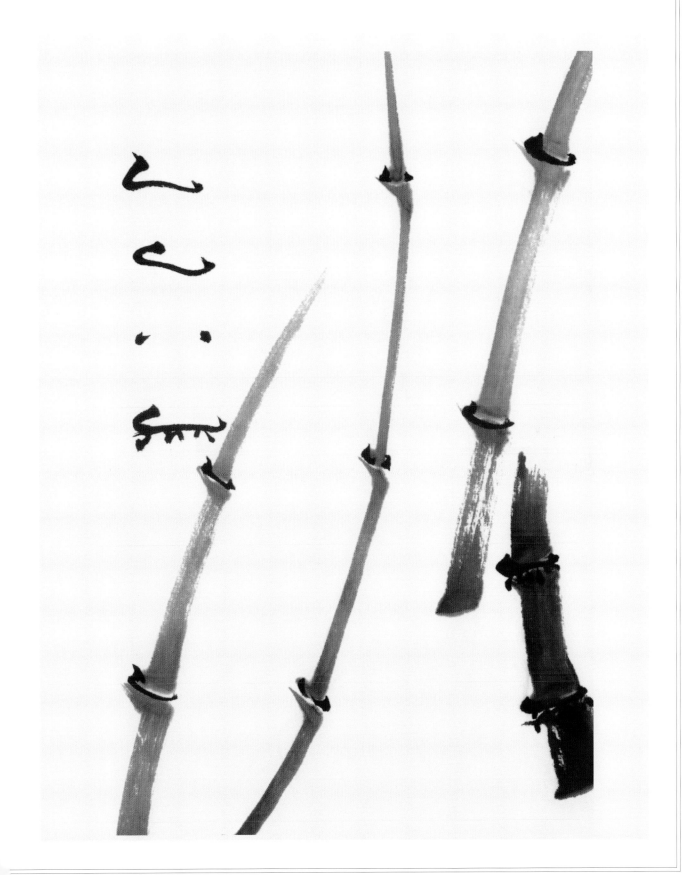

第三节　竹枝画法

画枝时，用行书的笔意，轻松自如。竿节处节口相互交替出枝，用笔有弹性，生意连绵，用墨梢竿墨色浓，梢叶墨色淡。

画竹枝由竿节处向外画出，主枝定后再添小分枝，顺逆往来，挥洒自如，刚柔相济。由里向外叫"迸跳"，由外向里面叫"垛叠"。

根据画意的需要，竹枝又分晴、风、雨几种姿态变化。晴竹，因晴明少风，枝条欣欣向上；风竹，受风的变势，随风而动，枝条更是挺健有弹性；雨竹，受雨水湿重而下垂，枝条随之倾斜而下垂。

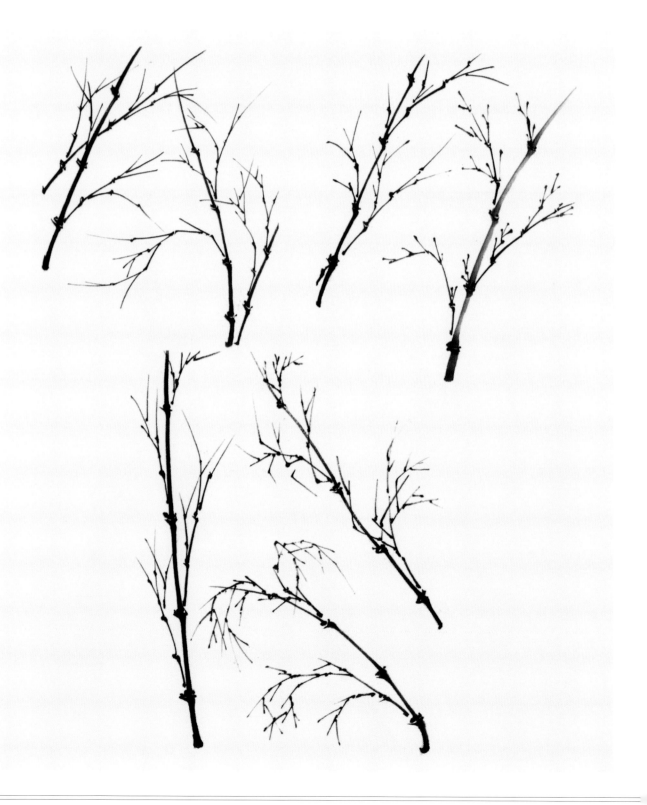

第四节　竹叶画法

笔画墨汁逆锋落笔，按笔铺毫，笔力渐用于叶中部，行笔一抹而起即收笔，做到笔收意到。运笔不能太快，否则易飘、薄。

竹叶是整幅作品的主要部分，按叶的组合式大致分"个"字、"分"字、"川"字、"双人"字等，然而每丛竹叶的组合又由每个法式积叠组合而成。

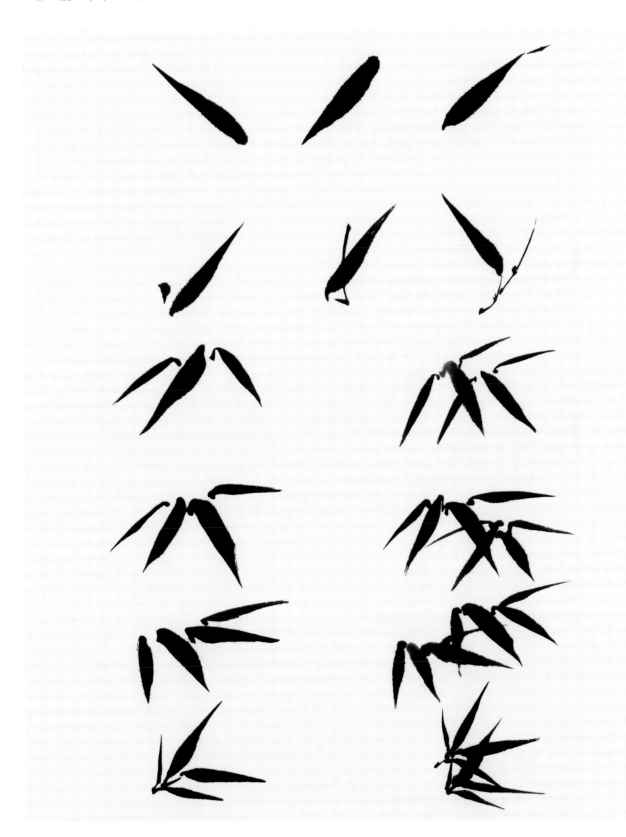

历来画竹叶分俯叶和仰叶，由一叶始落笔至五六片组合，用非常形象的笔意来形容动态式样。

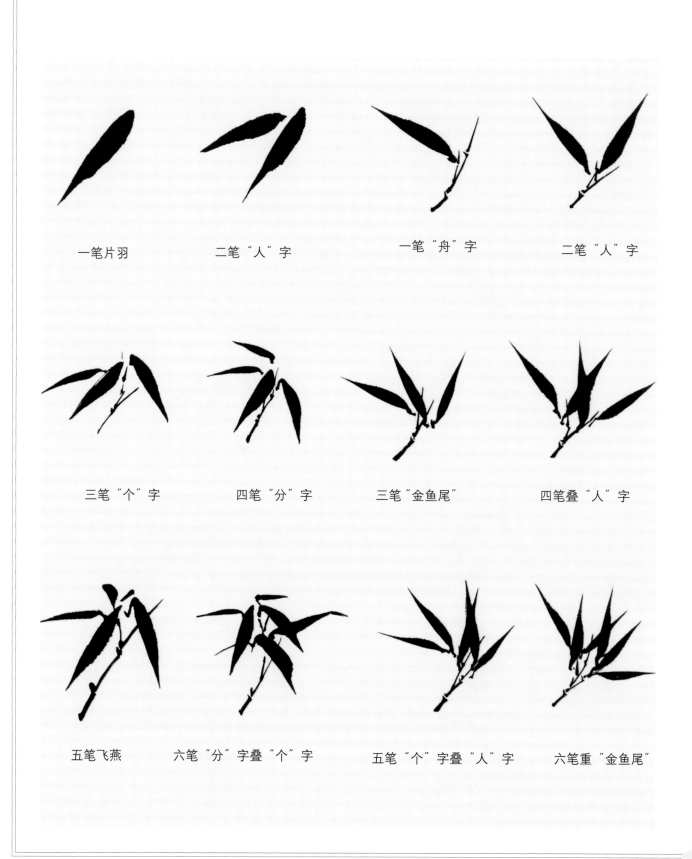

一笔片羽　　　　　二笔"人"字　　　　　一笔"舟"字　　　　　二笔"人"字

三笔"个"字　　　　　四笔"分"字　　　　　三笔"金鱼尾"　　　　　四笔叠"人"字

五笔飞燕　　　　　六笔"分"字叠"个"字　　　　　五笔"个"字叠"人"字　　　　　六笔重"金鱼尾"

竹叶与枝的组合，发枝生叶，贵在随机生发，
叶叶附枝，可参用仰叶、俯叶基本发生合理组合，
并根据画面取裁，或增添、转折、向背，各有姿态。

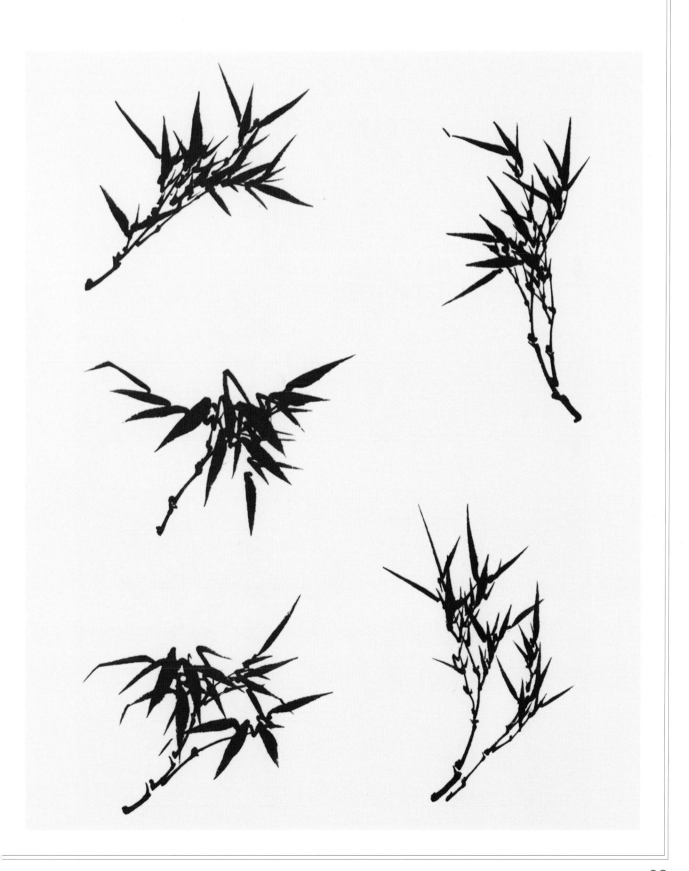

第五节　竹的多种表现形式

1．垂叶竹：

构图时立竿枝，撇叶以"个"字、"分"字相互叠叶组全中，以浓叶为正面，淡叶为背面，相互衬托。

2．仰叶竹：

立竿发枝，有上仰奋发的精神，按叶附枝，相附生发，挺立生动，勾节要凝稳。

3．风叶竹：

用写意笔法画竿、枝，成弧线形，有弹性，随枝转动画叶，笔到意生，俯仰回旋成风势。

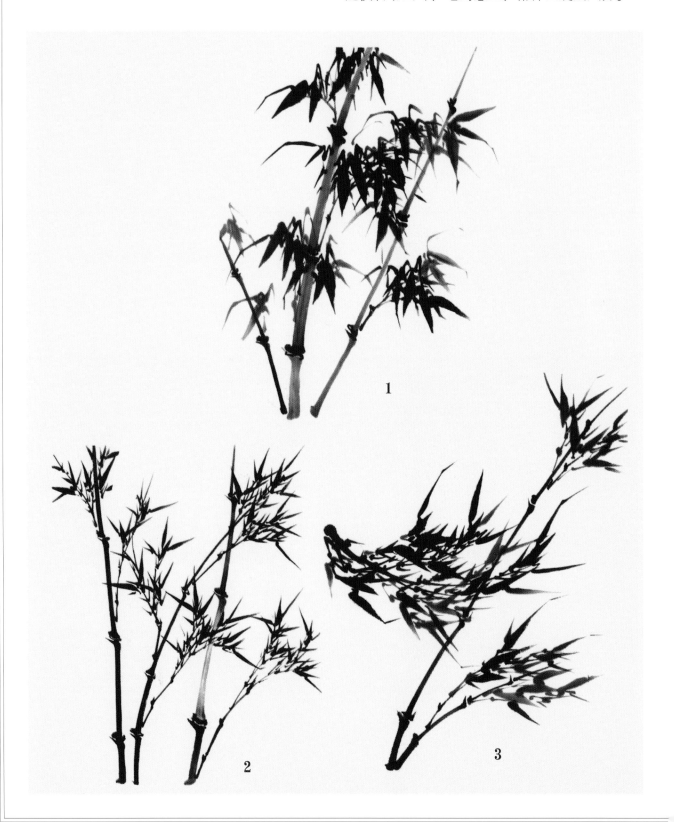

4. 雪竹：

表现雪意，首先将画纸捏皱后展开。画竿、叶要用墨浓，用笔要干，并以侧锋笔法画竿，叶下部受墨，上部留出积雪部位，以待渲染时衬托。

5. 朱竹：

朱竹图画法参考墨竹的画法。主要是朱色的调配，朱砂、朱磦要加少量曙红，或水粉朱红加国画色朱砂，配上墨色石块，则更显画面丰富生动。

6. 双勾竹：

朱竹"双勾"，传统也称线描。用墨笔勾勒竹竿、枝叶外形的线条。掌握左、右线用笔劲利匀停，勾节也是实按虚起。构图时考虑按技布叶的空间，前后穿插，相互掩映，做到巧妙有趣。

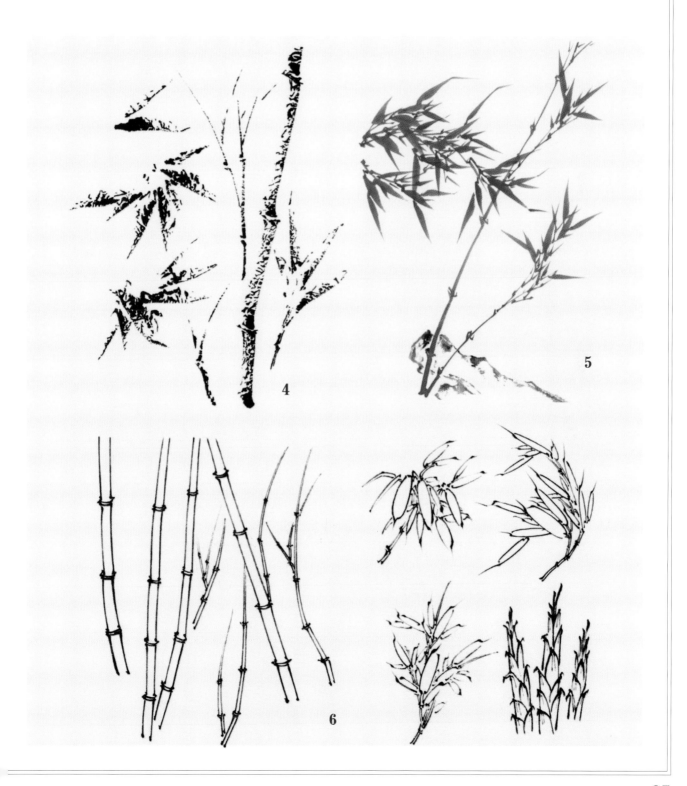

第六节　竹笋、竹根、竹鞭画法

1. 竹笋

画竹笋用写意笔法，笔蘸淡墨，笔头稍含浓墨，由上向下，左右撇下。未干时用浓墨在笋上略点墨点，笋衣头上浓墨。

2. 竹根

竹根较粗，用水墨画竿根部几段，勾节时顺势写根须。

3. 竹鞭

竹鞭，稍出土，虽稍细亦须节节画出，稍干浓墨勾节，顺势勾勒根须。

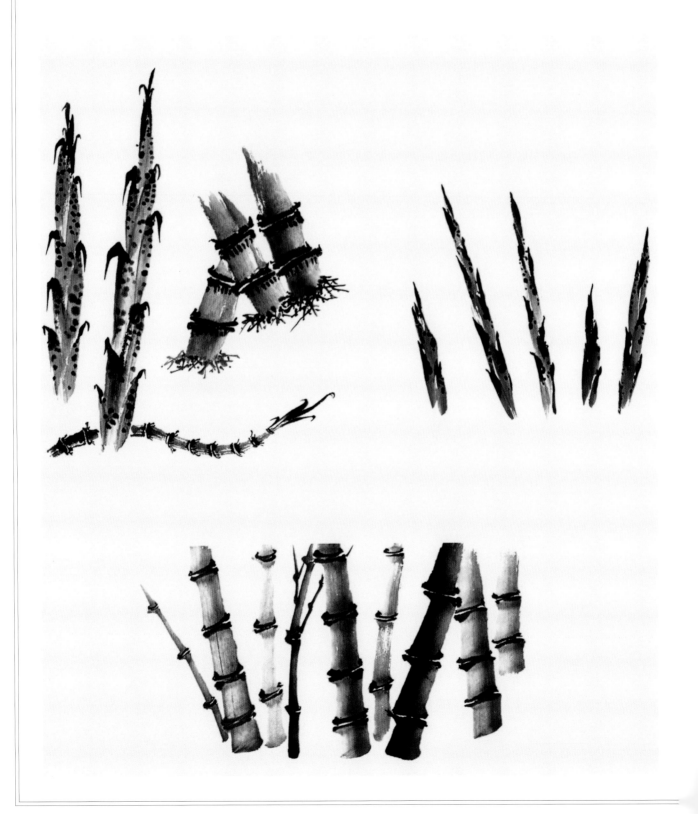

第七节　画竹忌病

1. 画叶忌病

忌后生，忌平立，忌如"又"，忌如"井"，忌蜻蜓，忌手指，忌如桃叶，忌如柳叶，忌钉头鼠尾。

2. 画竿忌病

忌鼓架，忌竿距离相等，忌节段匀长匀短，忌竿平行，忌前后不分，忌对节。

画叶忌病

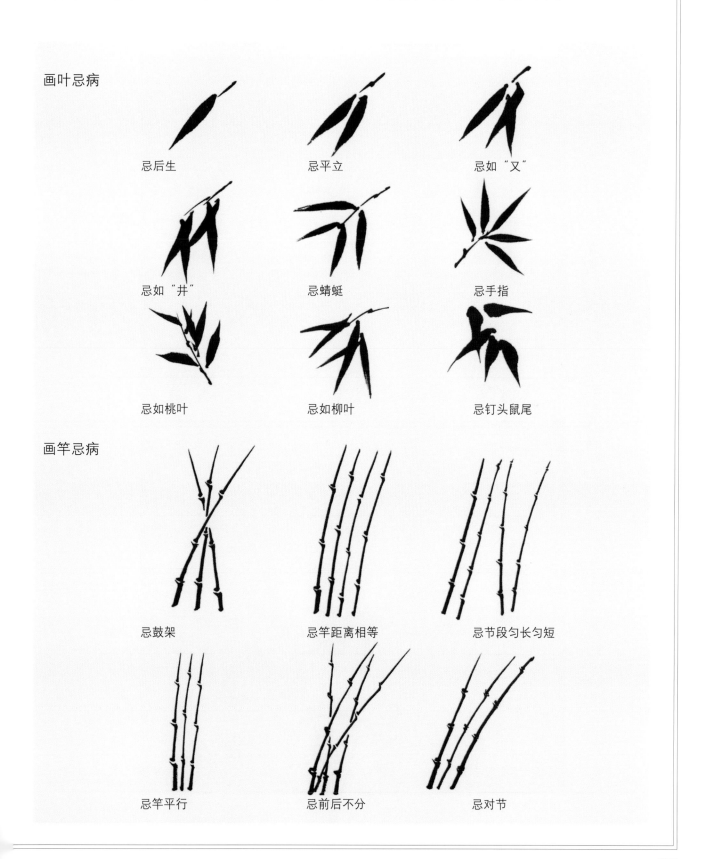

忌后生　　　　　　忌平立　　　　　　忌如"又"

忌如"井"　　　　　忌蜻蜓　　　　　　忌手指

忌如桃叶　　　　　忌如柳叶　　　　　忌钉头鼠尾

画竿忌病

忌鼓架　　　　　忌竿距离相等　　　　忌节段匀长匀短

忌竿平行　　　　　忌前后不分　　　　　忌对节

第八节　墨竹画法

构图定稿后，在画纸左边用浓笔发竿，上下二竿成一合势。笔头调淡墨画中间，向右上画粗竿，再附一小竿，相互呼应，待墨色未干时勾节，并顺势发枝，添上小枝。

笔蘸浓墨在浓枝上按叶，参用"分"字、"个"字法布叶。下枝也用"人"字、"川"字叶法撇叶上扬，同时添小枝局部补叶，以完成局部的画面。

用浓笔再调清水，笔含清水，调成淡墨，在粗竿枝上撇叶，随后在淡竿枝上撇叶。要注意整个画面浓、淡叶的协调。在浓竹后补上石以平衡整个画面。

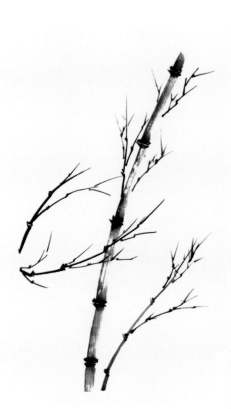

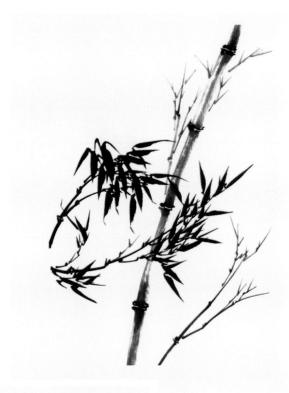

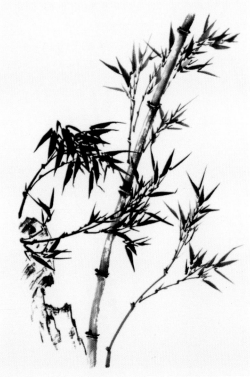

待画面干后，用淡墨调淡花青、赭石以渲染背景，再用淡墨染出石块凸凹面。最后在右上角题款、盖章。

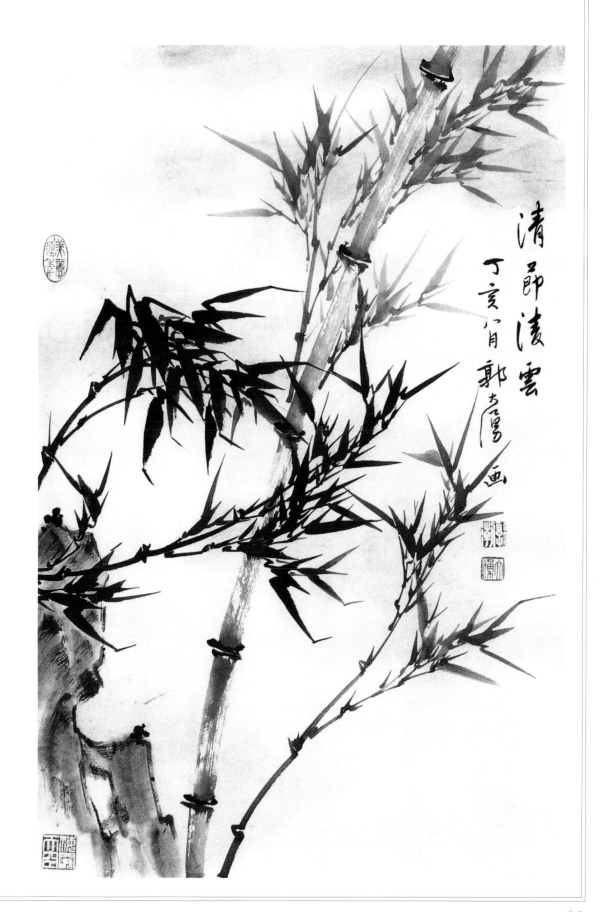

第九节　雪竹画法

　　将画纸捏皱，先用炭笔简单起稿，在左边用浓笔侧锋画出一丛雪竹叶，顶部留出积雪部位，再在左上边简单安排小丛雪竹叶。然后补上雪竹竿，向左倾斜。再在竹竿边画一枝小雪竹。

　　左边完成后，考虑在右边安排雪竹叶丛，也是平衡画面的需要。画竿时稍细并略向右倾，附上一小丛雪竹，使整个画面有前后关系。

待墨干后，将画纸打湿，用淡墨调花青、少许赭石，成淡墨青。沿竹叶、竿上下渲染，注意竿、叶上部留出积雪部位。在右上边渲染留白，加强雪意气氛。

第一遍渲染干后，再打湿纸面，在竹叶、竿留雪部位再局部渲染，更突出雪意。纸在未干之前用白粉点染一下留雪部位。在左上边用赭石加朱膘，渲染天空使画面略暗，以衬托雪竹。最后落款、盖章。

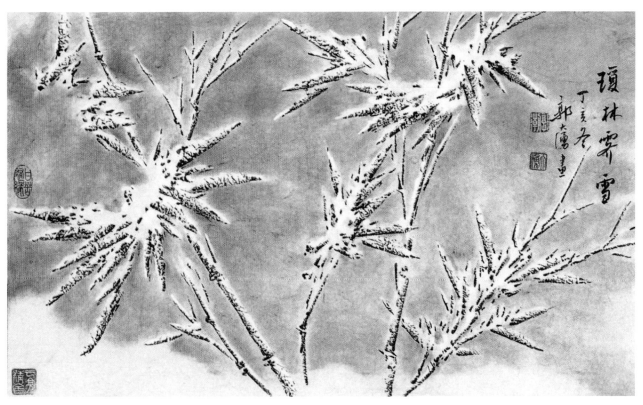

第十节　晴竹画法

　　画晴竹以仰叶为多，竹竿挺拔向上，竹枝各
竿段间交替发枝，布叶以叠"人"字、"个"字，
二三叶一聚，四五叶成一小丛。叠叶时注意密处
防闷，疏处防零乱。

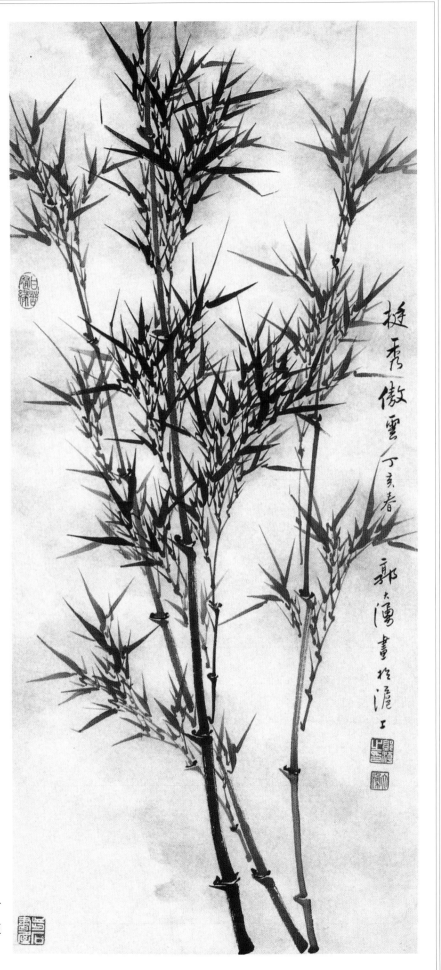

图中以立竿分主次，浓淡分前后，按叶也前浓后淡，叶口上扬，交叠自然，使竹宁静、清逸、傲立。注意前后布叶要密疏呼应，画面有轻松、爽朗的感觉。

第十一节　风竹画法

　　写风竹要按风势顺意，俯仰婉转，竿、枝要有弹性。可用行、草书法，笔意连绵，气势连贯飞动。

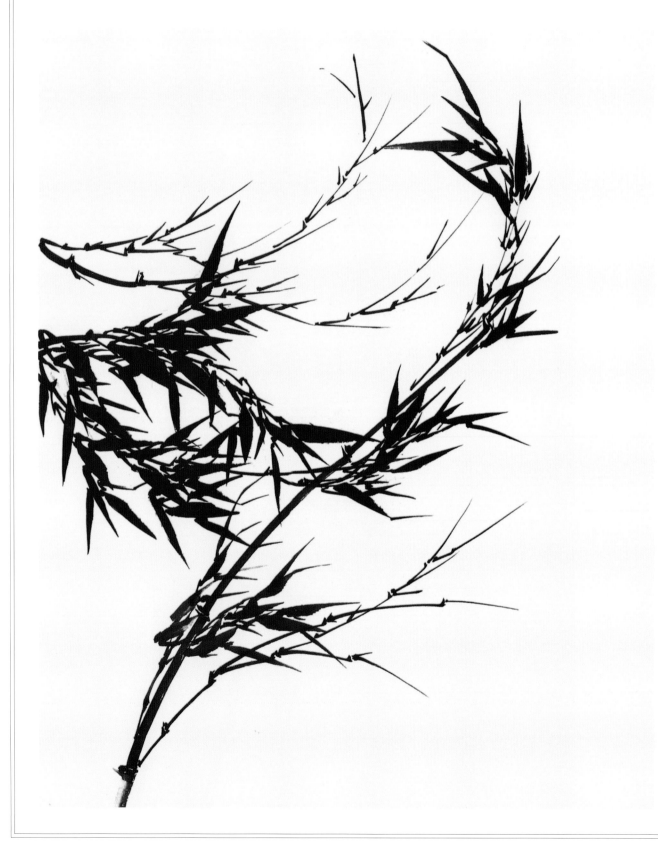

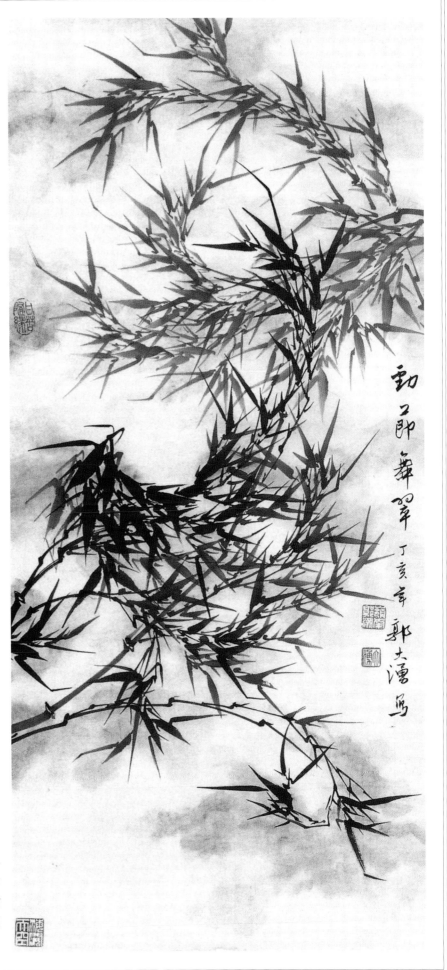

构图时下部用浓墨，竿枝叶上扬，上部竿枝叶以淡墨下俯，使画面有流畅的动感，并在密处留有活眼以透气，相互交错，以示劲风回转的动感。注意枝附竿，叶附枝。

第十二节　雨竹画法

　　雨中之竹以垂叶为主，竹竿倾斜。作画时笔蘸清水，再蘸浓墨，用写意法落笔，充分发挥笔头中含的浓、淡墨，浓淡竹叶墨色相互渗化，水墨淋漓，表现酣畅的雨意。

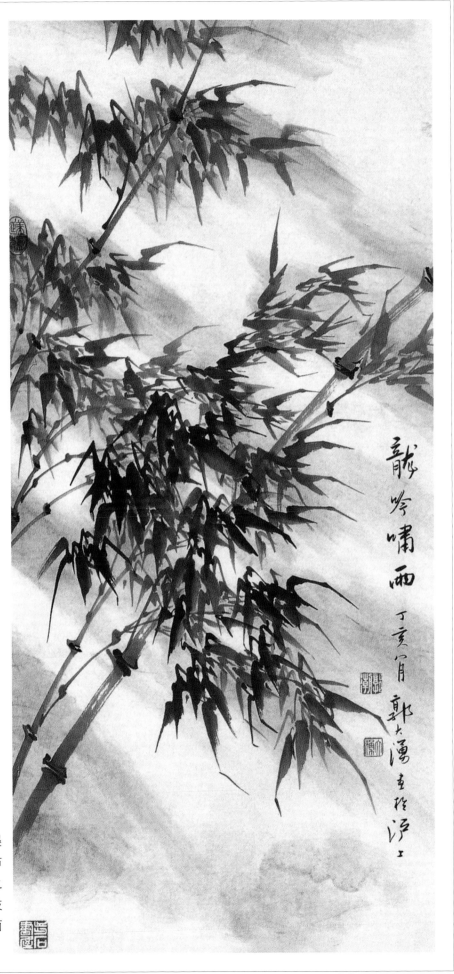

以斜风雨竹布局，笔蘸浓墨再蘸清水，按垂叶法落墨，左右布叶，再以淡墨水分出前后，浓淡之间相互渗化并留活眼。弯竿、垂枝要连接丛叶。画幅干后，可按风雨之意渲染，以表现出烟雨的朦胧。

第十三节　雪竹画法

　　画雪竹，先将画纸捏皱，画竿、叶要侧锋用笔，先画叶，后画竿，枝连接各丛叶。最后渲染竿、叶四周，墨色要浓，落笔时考虑叶、竿上部留白，墨折意连。留白处的渲染更能显出雪意。

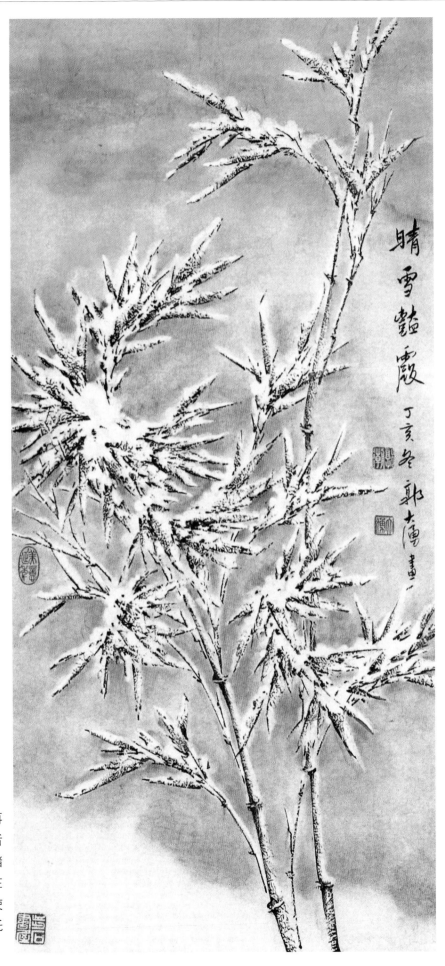

雪竹布图时分前后两部分，
先用浓墨按每丛竹叶侧锋撇叶，再
画竿、枝连接。上端留空白，干后
再打湿压平。用淡墨加淡花青、赭
石以渲染留白处烘托出积雪。再在
右上端用赭石加淡墨烘染天空，使
画面在寒冷中有暖意，并起到衬托
白雪的作用。

第十四节　四色竹画法

四色竹寓意一年四季竹的生长不衰、平安长乐之意。四色即朱色、墨色、绿色、双勾（白色）。以墨色、朱色、绿色、双勾搭配构图，其中的朱色调配参用前朱竹画法。

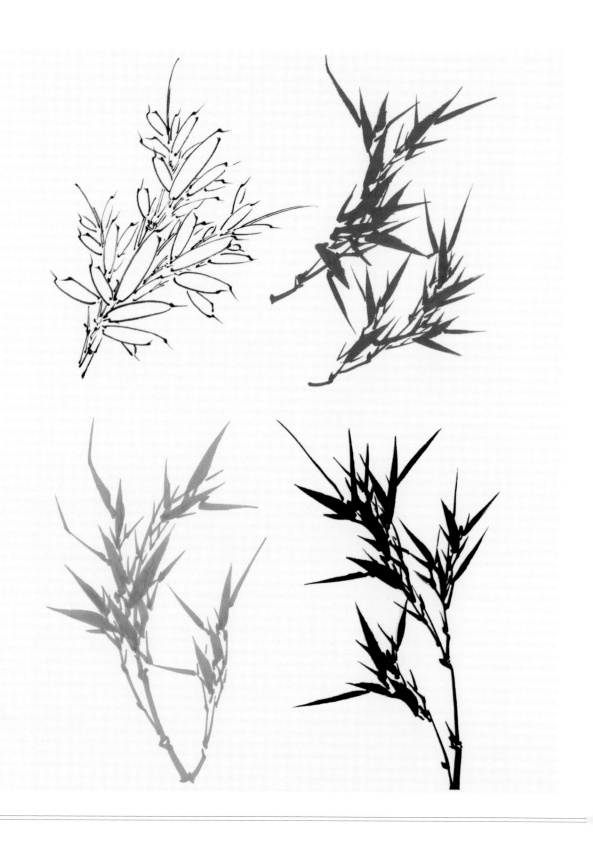

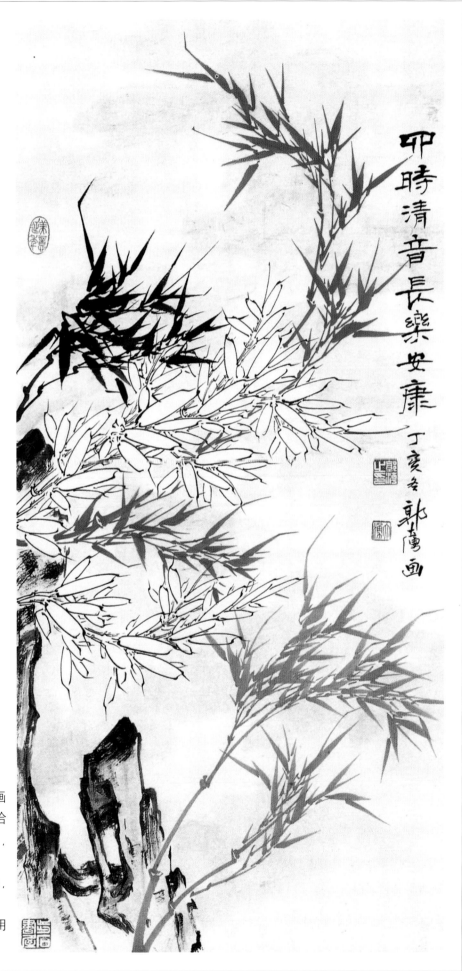

先以双勾竹布局部，然后画朱竹、墨竹，最后补绿竹。收拾时，可局部补笔穿插，连接全部，并补填石块，以衬托双勾竹。

勾勒竹竿、叶，要相互掩映，穿插有致，各局部有疏密、聚散，画面要求平衡。所配墨石，须用淡赭石色染。

第十五节　双勾竹画法

　　以双线条勾勒竹、竿、叶、枝的外形。用笔勾勒要顿挫有力，行笔缓重舒畅。可先画竿，留白处补上丛叶；也可先画丛叶，后补竿；也可边画叶边补竿。

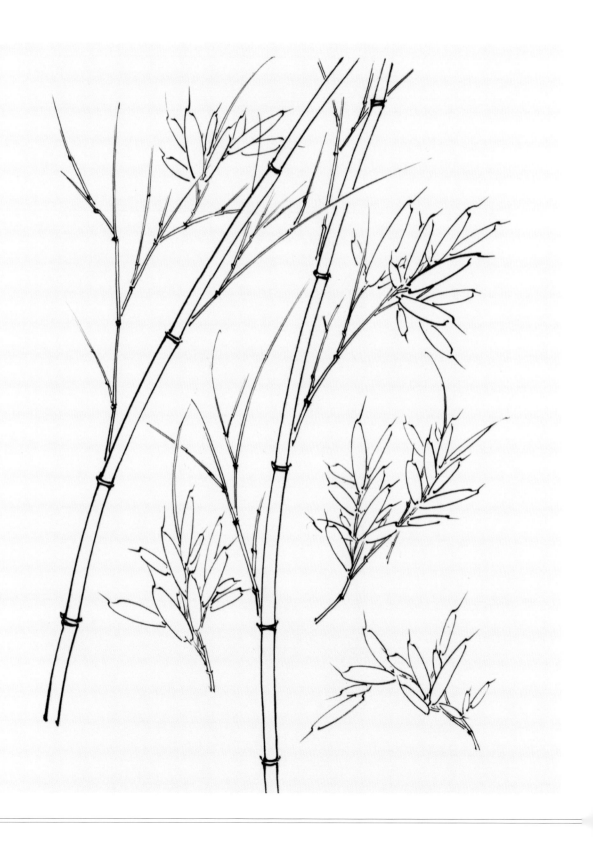

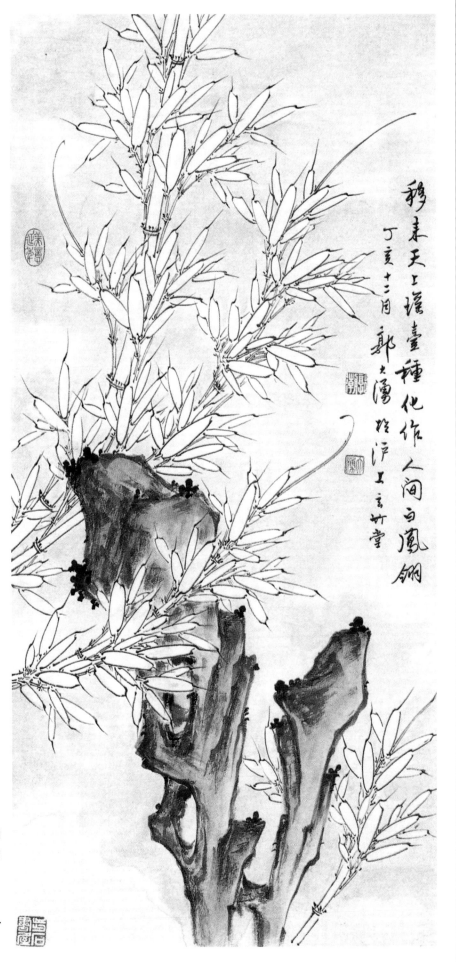

此图可用晴竹笔法画。先画前面几组竹叶，再连枝，之后勾勒竹竿，相互掩映，穿插有致。布叶时注意疏密、聚散、平衡。竹竿下方补上奇石，用淡赭石色烘染，衬托绿竹的闲适舒朗。

五、菊花基本画法

第一节 菊花花朵画法

菊花属于多年生宿根花卉,有大菊、小菊之分。茎有棱,直立或半蔓生,分枝多。单叶互生,有叶柄,叶片浅裂或深裂。花生于枝顶端或叶腋,花瓣舌状。秋月开花,品种甚多,色彩丰富,可露天地种植于花坛,也可作盆花。

由于菊花品种繁多,在写意花鸟画里都注重笔趣,求气韵和意境。因此,为了容易表现,一般都画"平头菊"和"攒顶菊"两种。表现方法上用双勾填色和没骨点厾法。

平头单瓣菊画法:用狼毫笔蘸墨调成淡墨双勾花瓣。画时注意花瓣以花心为圆心向外放射,花瓣要有宽窄变化。待干后花瓣填白色,花心用大白云先蘸藤黄调到笔肚,笔尖蘸少许赭石略调,接着用侧锋画,待

将干用原先之笔的笔尖蘸赭石点花蕊。最后用草绿在花的外轮廓渲染。

平头重瓣菊的画法:即在平头单瓣菊的外围空隙的地方(两瓣交界处),画上花瓣,并在添上两圈或更多的花瓣时注意瓣根对向花心。待干后用白色从内到外填花瓣,花心用草绿画,干后用草绿在花的外轮廓渲染和胭脂点花蕊。

浅色画法:用赭墨勾出花形,待干后再以淡胭脂水从花心向外渲染,花形瓣尖处可留些白,接着用淡草绿勾外轮廓。

勾填画法:用重胭脂色勾花形,后用淡胭脂水从内向外画,瓣尖处留白。再用胭脂调墨点花蕊。

破色画法:先用曙红调至笔根,笔尖再蘸少许胭脂调,用没骨点厾法,从瓣心处画起,将干未干时,用重胭脂从内到外双勾。

主要菊花品种

平头单瓣菊

平头重瓣菊

菊花上色图例

浅色画法

勾填画法

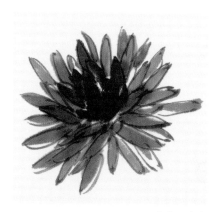

破色画法

第二节　菊花叶子画法

　　用大白云笔湿水后蘸浓墨调成淡墨，再在笔尖前略调浓墨，用侧锋从中间画，第一笔从上到下，第二笔从下往上（也可一笔画成），第三、第四笔也从上到下，最后画左面。将干未干时，用浓墨勾叶筋（用狼毫笔蘸浓墨调到重墨，笔尖再蘸浓墨略调），勾筋时先勾主筋，再勾次筋。

画叶步骤图

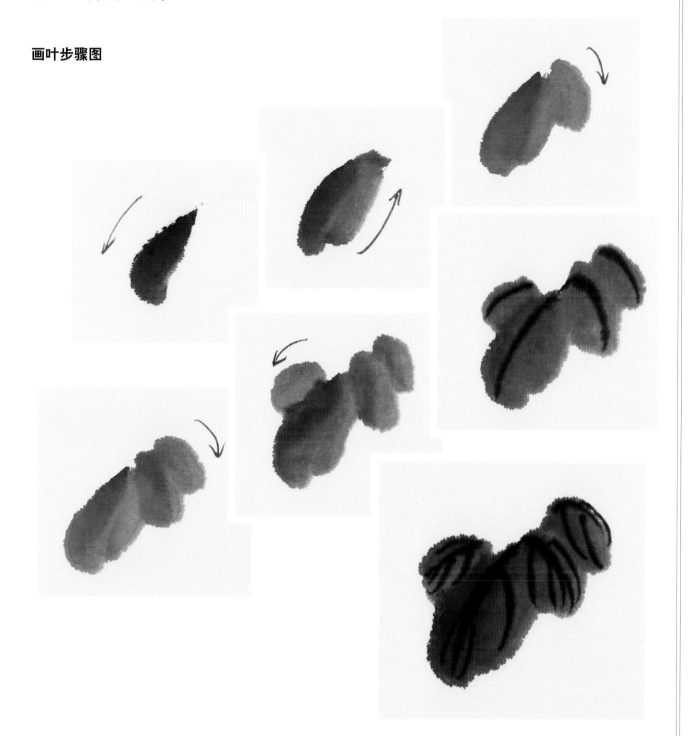

叶子参考图例

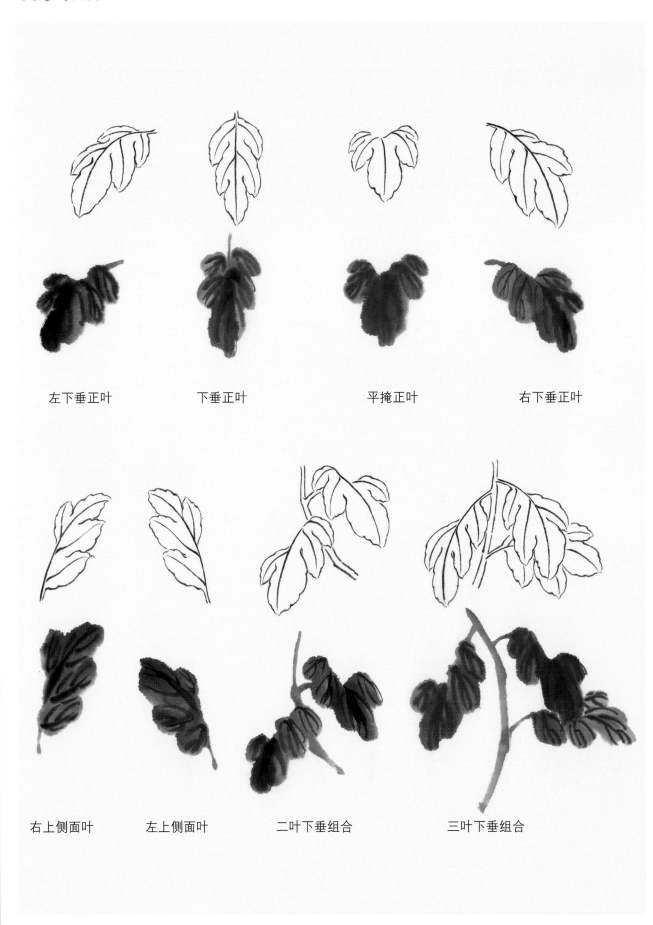

左下垂正叶　　　　下垂正叶　　　　平掩正叶　　　　右下垂正叶

右上侧面叶　　　左上侧面叶　　　二叶下垂组合　　　三叶下垂组合

第三节　整株菊花画法

首先用淡墨勾出花朵与花苞，注意花朵的疏密、高低及形态的变化。接着用草绿画菊花的茎。

其次用大白云笔先蘸藤黄加入少许花青调成草绿色至笔根，然后笔尖再蘸花青略调到笔肚画叶子和花托，叶子要有前后、左右、俯仰、浓淡、大小、虚实变化。

最后将干未干时，用浓墨勾叶筋（用狼毫笔蘸浓墨调到重墨，笔尖再蘸浓墨略调）。

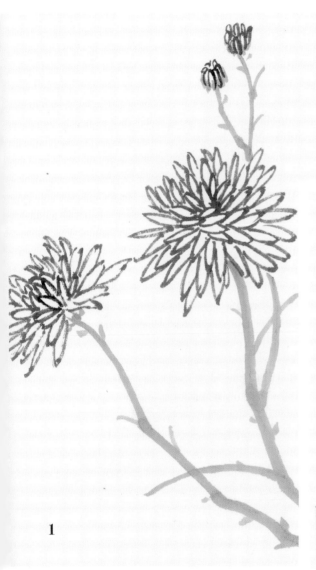

1

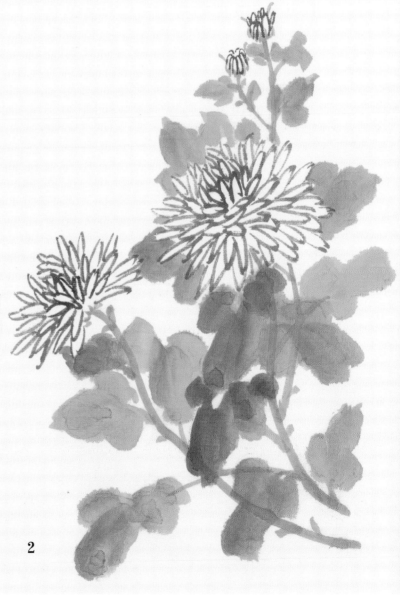

2

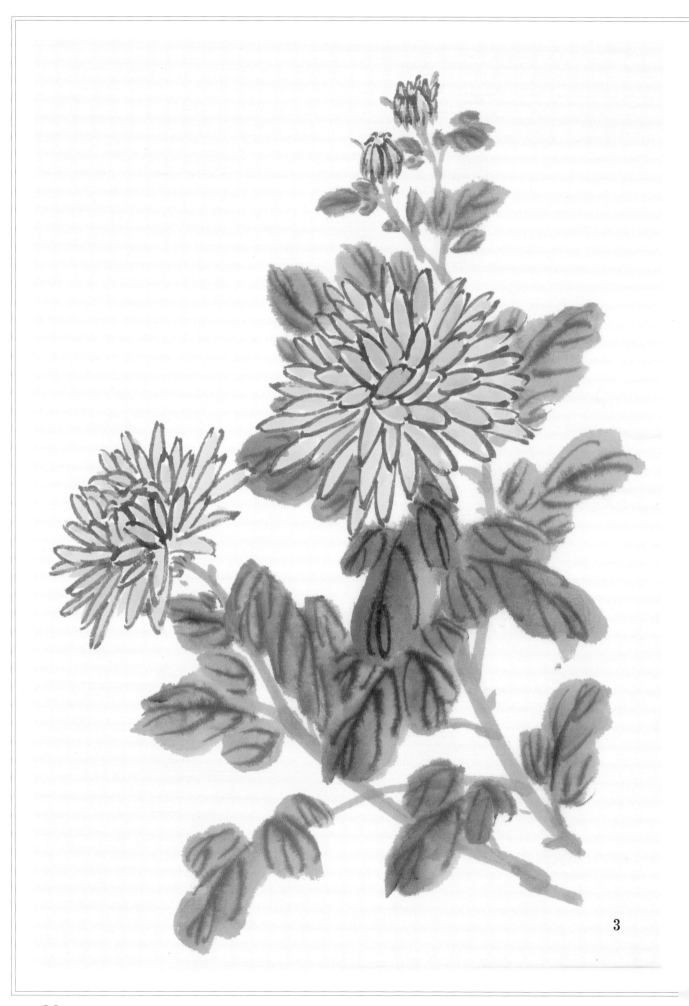

3

第四节　单瓣菊画法

花朵画法：画白色花一般可在色纸上直接用没骨点乩法画出花形。先用大白云笔含白色至笔根，笔略带侧锋画出舌状花瓣，画时注意花瓣以花心为圆心向外放射。花瓣要有宽有窄变化。花心用大白云先蘸藤黄调到笔肚，笔尖蘸少许赭石略调，接着用侧锋画，待将干后用原先之笔笔尖蘸赭石点花蕊。最后用酞青或花青在花的外轮廓渲染。

叶子画法：用大白云笔含淡墨至笔根，笔尖处蘸少许浓墨略调，用侧锋从左上往右下，第二笔相同。第三笔左下往右上，最后一笔左上往右下。待叶子将干未干时，狼毫笔蘸浓墨调成重墨，笔尖再蘸浓墨略调画叶筋，叶子干后用酞青或花青色在墨叶上渲染。

平头单瓣菊没骨点乩法

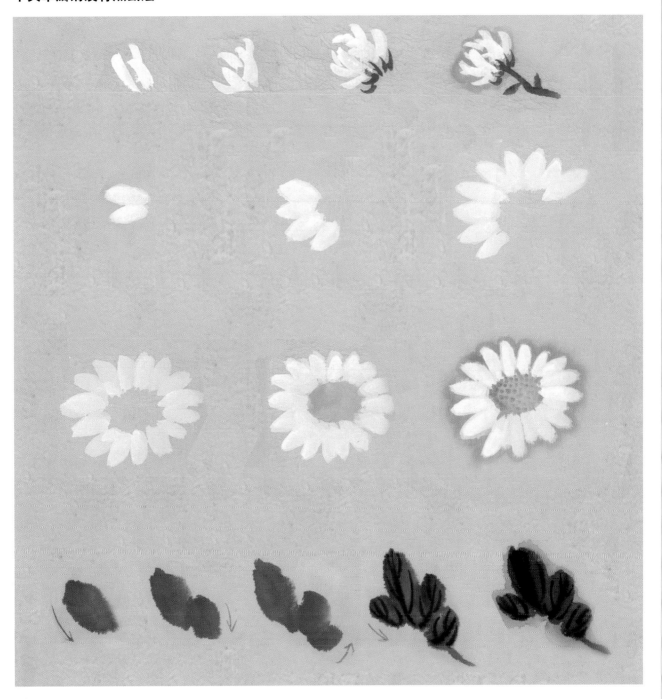

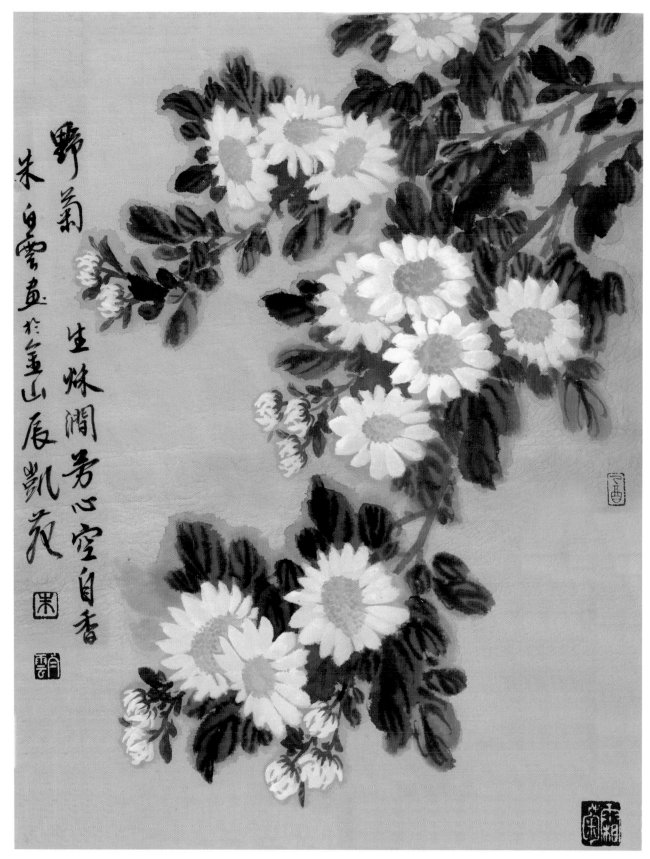

　　此图为下垂式构图，盛开的花朵为画面增添了繁华气氛。花朵要注意疏密、高低及形态变化。在画完花与叶子后，须用酞青或花青色在白花的外轮廓、墨叶和茎上渲染。

第五节　多层菊花画法

花朵画法：先用狼毫笔蘸浓墨调成淡墨，笔尖略调浓墨，从瓣心处画起，围绕花心逐渐向外伸展，瓣根对向花心，花瓣之间要有参差、粗细、大小、疏密、长短的变化，画到外形满意为好。笔含藤黄色至笔根，笔尖再蘸少许赭石略调，从内填到外不能平涂，颜色不碍墨线，要见笔触，花瓣不一定要填满，填满显得呆板。

叶子画法：用大白云笔先蘸藤黄加入少许花青调成草绿色至笔根，然后笔尖再蘸花青略调到笔肚。第一、第二笔用侧锋从左上往右下，第三笔从上到下，第四笔从右上到左下，第五笔从左上往右下。叶子要有前后、左右、俯仰、浓淡、大小、虚实变化。

攒顶多层菊花画法

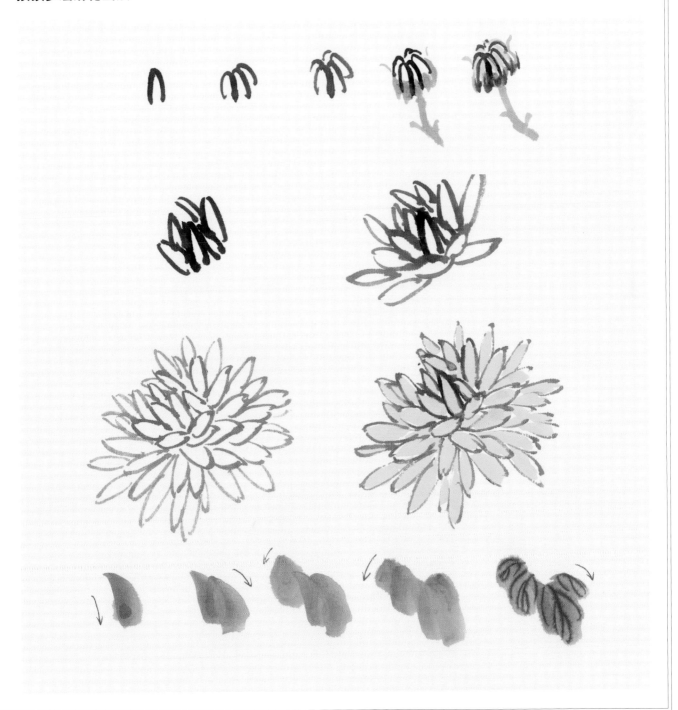

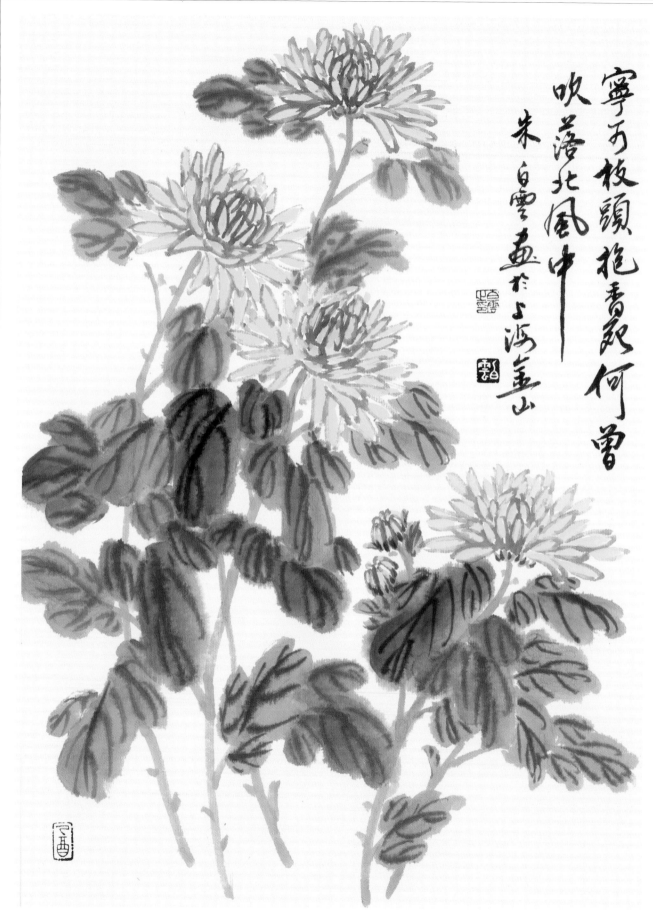

此幅画面构图较饱满。注意在上菊花颜色时应先笔含藤黄色至笔根，再用笔
尖蘸少许赭石略调，运笔宜从里画到外。

第六节　水墨画菊法

花朵画法：

先用狼毫笔蘸浓墨调成淡墨，笔尖略调浓墨，从瓣心处用中锋勾花瓣（花瓣舌状），画时注意花瓣以花心为圆心向外放射，花瓣要有虚实变化，画第二层花瓣在内层二瓣交界处，第三层也相同。

叶子画法：

用大白云笔湿水后蘸浓墨调成淡墨，再在笔尖前略调浓墨，第一笔用侧锋从左上往右下，第二、第三笔从右往左下，第四笔也从左上到右下。将干未干时，用浓墨勾叶筋（用狼毫笔蘸浓墨调到重墨，笔尖再蘸浓墨略调），勾筋时先勾主筋，再勾次筋。

平头菊水墨画法

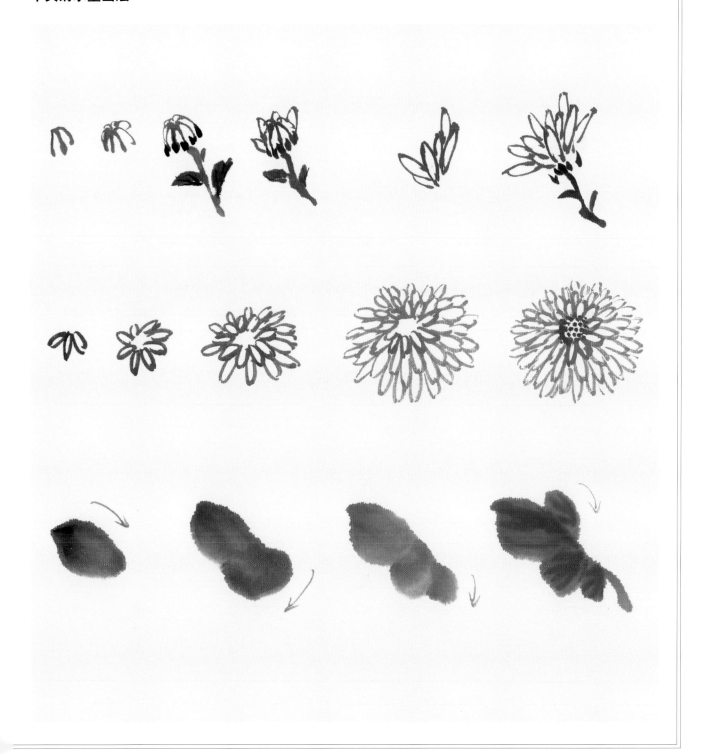

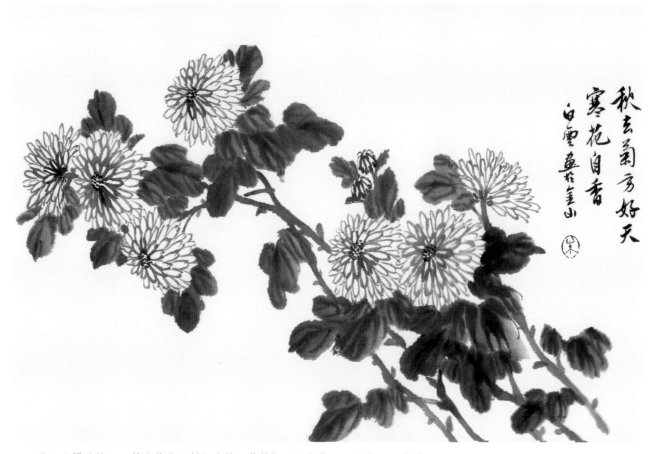

　　此画为横式构图，整个菊花为斜向走势，落款起了平衡作用。注意画面中的
花朵、花苞要有疏密、高低及形态的变化。叶子要有前后、左右、俯仰、浓淡、
大小、虚实变化，且梗茎交叉有致。在所画的叶子将干未干时，应先从深叶开始
勾起叶筋，再逐渐勾到淡叶。

第七节　没骨画菊法

花朵画法：

先用曙红调至笔根，笔尖再蘸少许胭脂色，用没骨点乩法，从瓣心处画起，从内到外。画时注意花瓣的粗细、长短、深淡的变化。

叶子画法：

用大白云笔含花青至笔根，然后笔尖蘸少许浓墨略调，用侧峰从右上到左下、第二笔相同、第三笔从左往右、第四笔从上往下。待叶子将干未干时，狼毫笔蘸浓墨调成重墨，笔尖再蘸浓墨略调画叶筋。

攒顶多层菊没骨点乩法

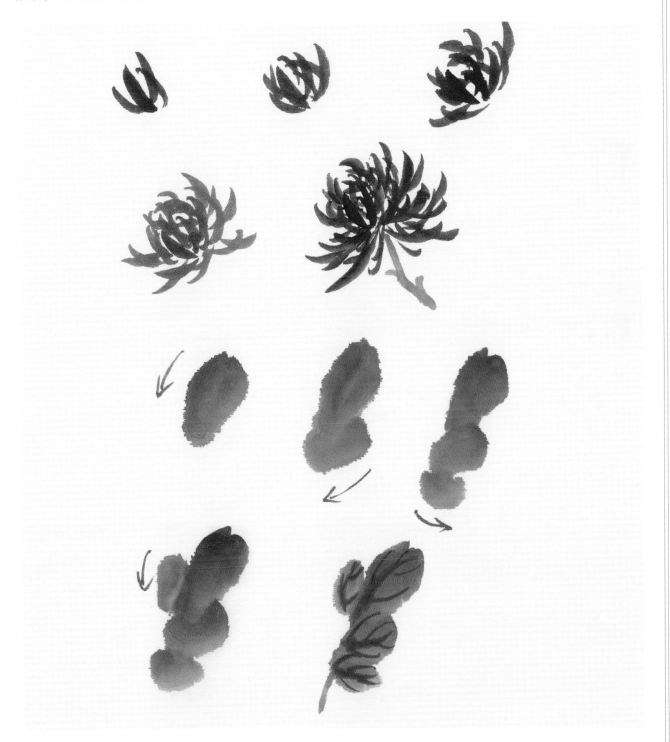

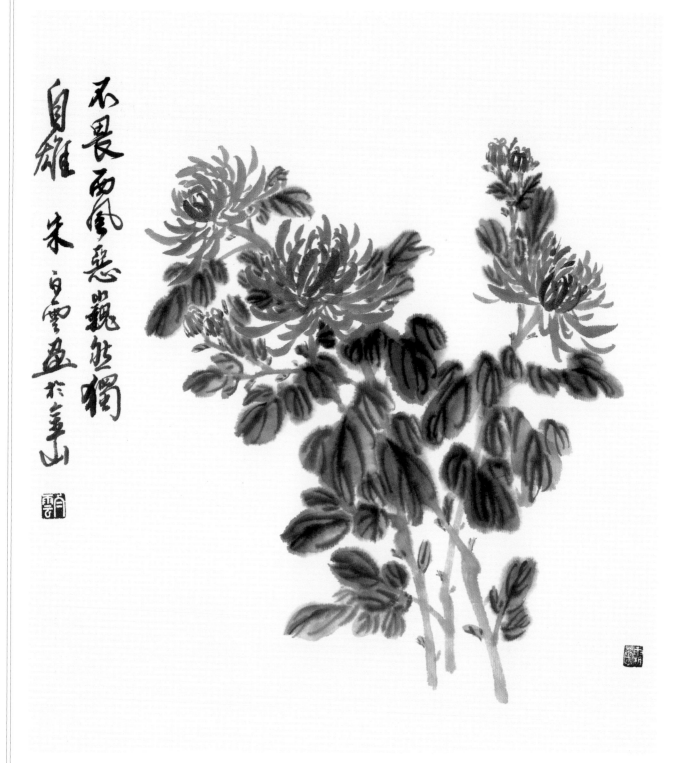

　　此图为上插式构图，注意花朵的疏密、高低及形态的变化。叶子要有前后、左右、俯仰、浓淡、大小、虚实变化。

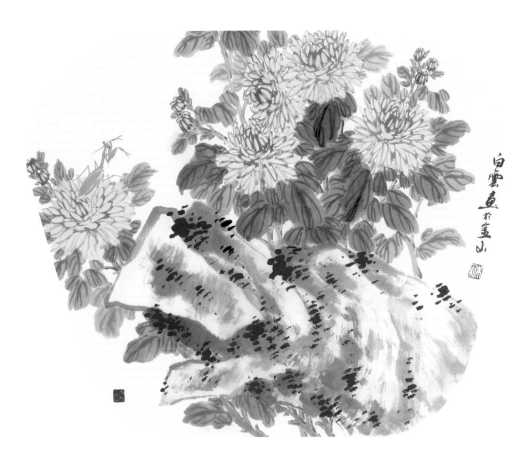

此是一幅宫扇的菊石图，前景的石头采用边勾边皴画法，中景以数枝秋菊，用草绿衬托金色花朵。整幅画构图上相互关联，用色上相互衬托，形成一个和谐的整体。

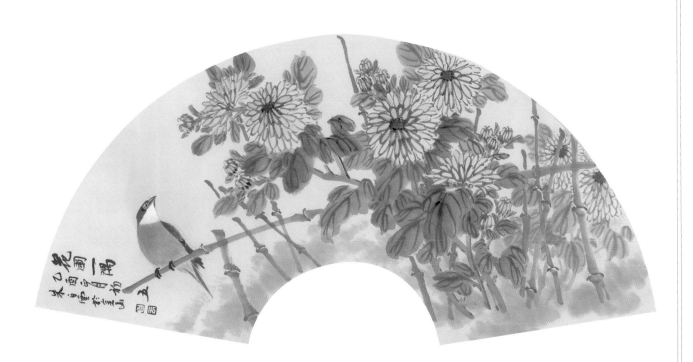

此扇面以数枝斜向菊花于矮篱前后，绽放争秋。数杆枯竹篱，一只鸟栖于左面枯竹篱上，侧颈仰望，使画面稳定平衡。整幅画生动穿插，密而不乱。

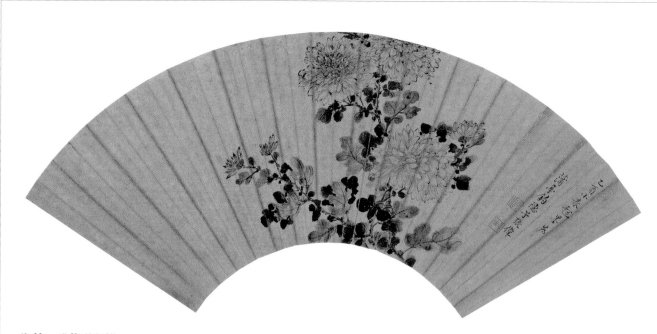

张伟 《菊花图》

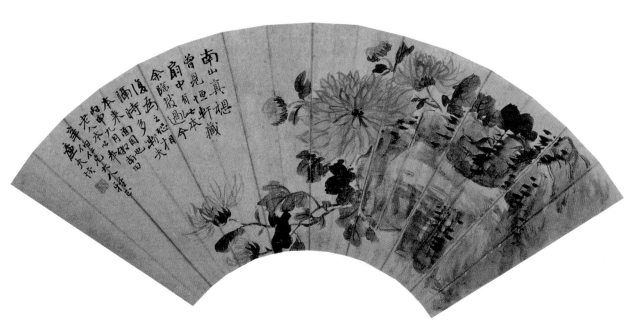

陆恢 《菊花图》

六、范 图

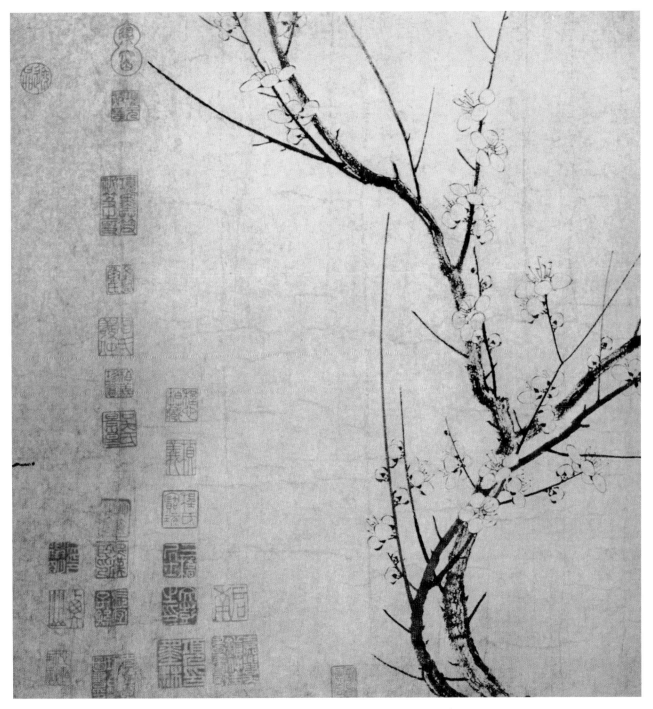

[宋] 杨无咎 《四梅图卷》之三

画梅须有风格，风格宜瘦，不在肥耳。杨补之为华光和尚入室弟子，其瘦处如鹭立寒汀，不欲为人作近玩也。（金农《冬心画梅题记》）

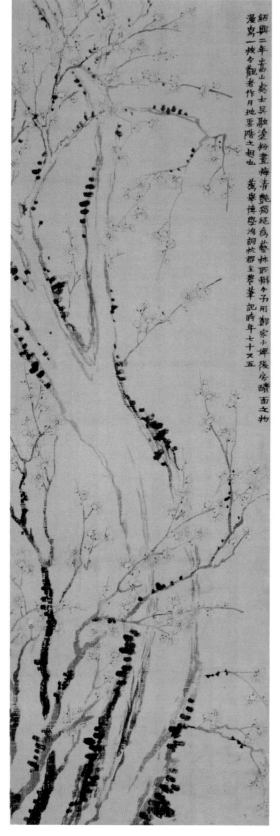

[明] 文徵明 《冰姿倩影图》

[明] 文徵明《梅兰竹菊》

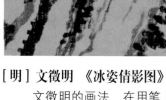

　　文徵明的画法，在用笔上有粗、细不同的风格，这幅梅花是属于用笔粗放的一类。在构图上枝十的交叉盘屈、疏密，既富有变化，有虚有实，梅干又有苍劲的质感，充满生机。

［清］汪士慎 《梅花图》

通身铸铁净无尘，香墨缘来旧有因。
月下人看初恍惚，山中雪满更精神。

自知得地神仙窟，何必移根宰相门。
画入溪藤颜色古，无须东阁动吟魂。

（齐白石《墨梅》）

［清］罗聘 《梅竹图》

在绘画艺术上，他是一个才华早露的多面手，无论人物、山水、花卉都有很高的造诣。

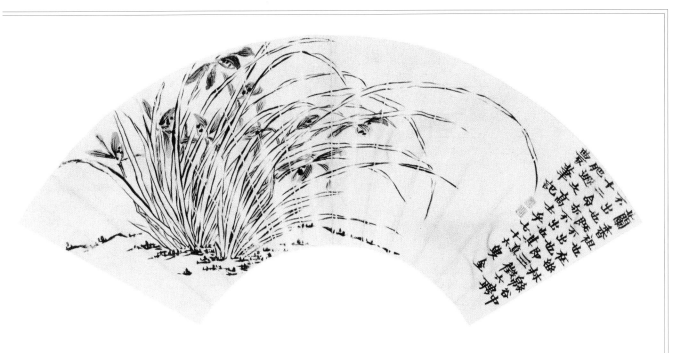

[清] 金农 《双钩兰花》扇面

露下芳苞折紫英，夜深香霭近人清。援琴欲鼓不成调，一片楚江空月明。（陈淳《幽兰》）

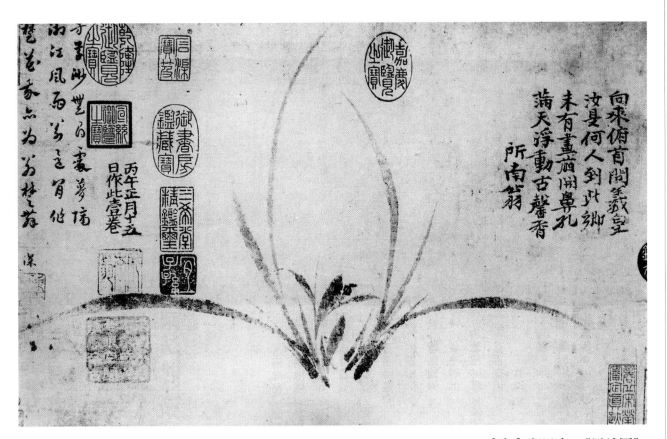

[宋] 郑思肖 《墨兰图》

识曲知音自古难，瑶琴幽操少人弹。紫茎绿叶生空谷，能耐风霜历岁寒。（吴昌硕《题画兰》节选）

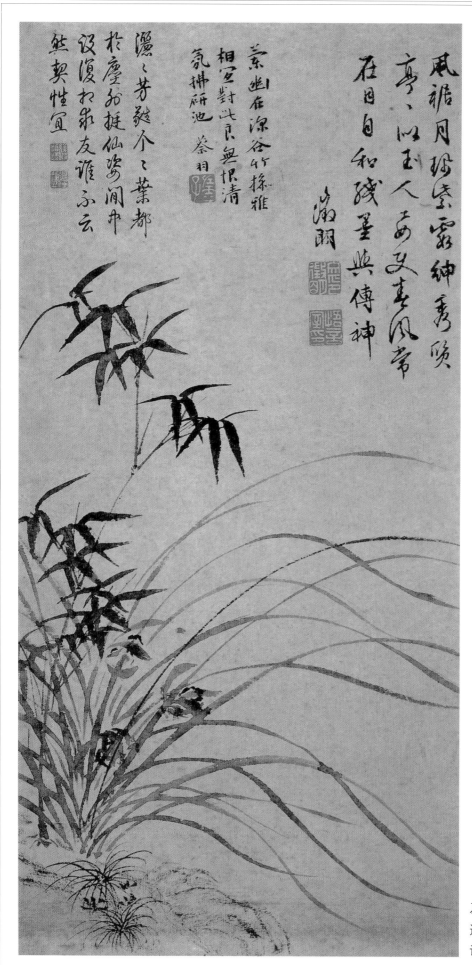

［明］文徵明《兰竹图》

兰竹用笔的起、运、收以
及笔画间的衔接，表现兰竹飘
逸潇洒的神态，一种恰当的笔
调，使画生动无比。

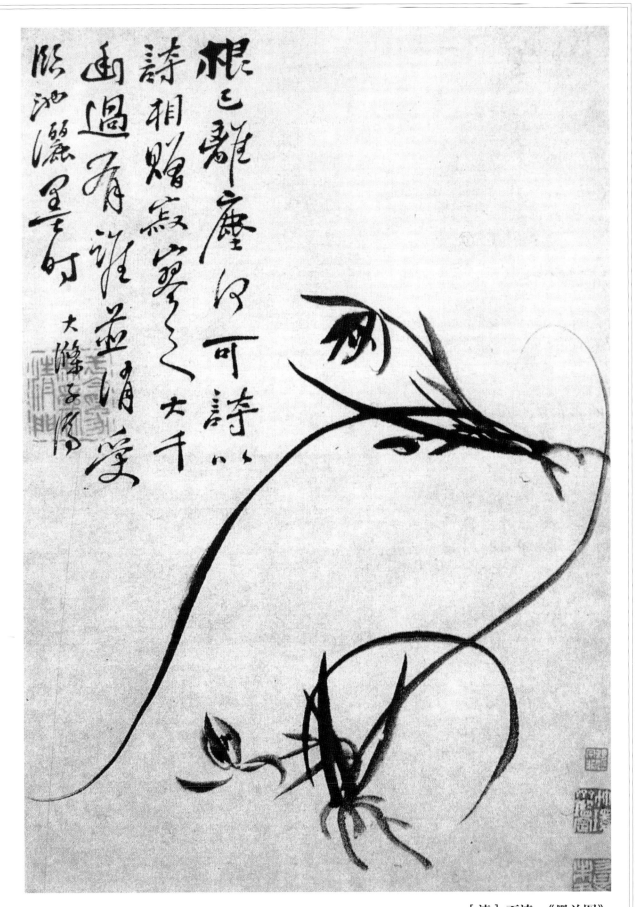

[清] 石涛 《墨兰图》

上下两棵墨兰，笔法既飞动飘逸又厚重，生动至极，是石涛作品中不可多得之佳作。

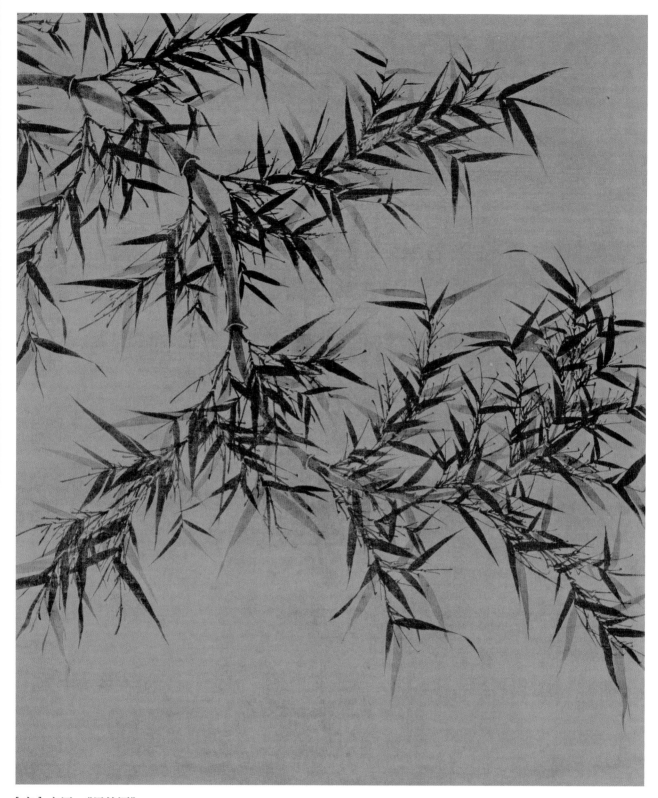

［宋］文同 《墨竹图》

　　文同，字与可，亦称文湖州。善墨竹，姿态潇洒秀丽，疑风可动，
形成墨竹一派，被称为"湖州竹派"。

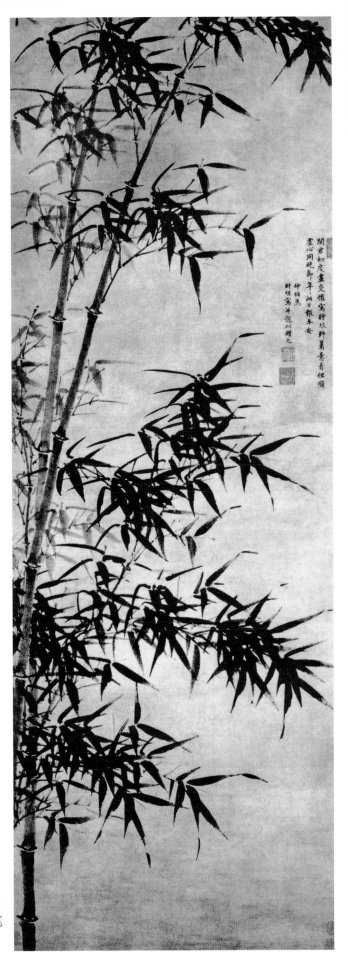

[明] 夏昶 《墨竹图》

　　夏昶，字仲昭。墨竹名杨域外，有"夏卿一个竹，西凉十锭金"之誉。所画竹枝偃直浓疏，合乎矩度笔势洒落，墨色苍涧。

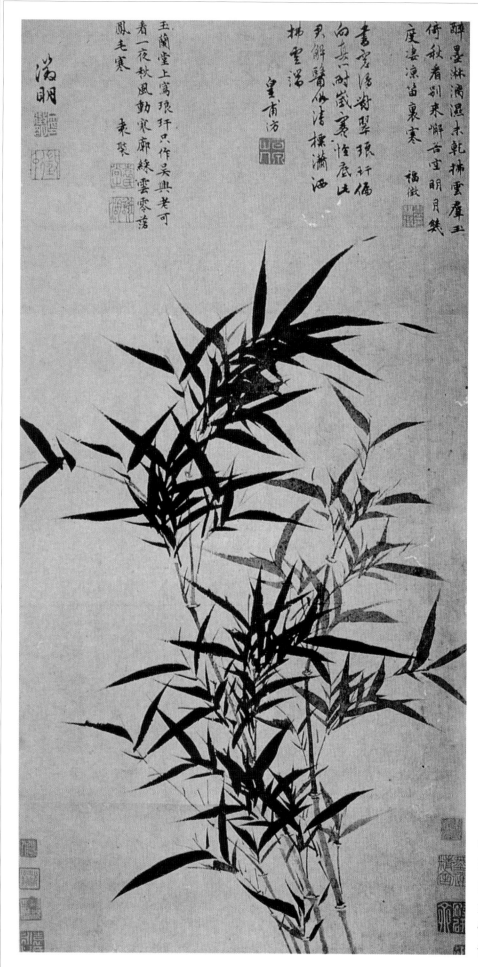

[明] 文徵明 《墨竹图轴》

文徵明是"明四家"之一，其
名之大自不必说。他不但山水、人
画得精妙，又特别喜画兰竹。尽管
的墨竹，已经不再具有宋、元时
如李衎、柯九思等人所表现的那种
情逸韵，但仍然表现出法度谨严，
韵潇洒。

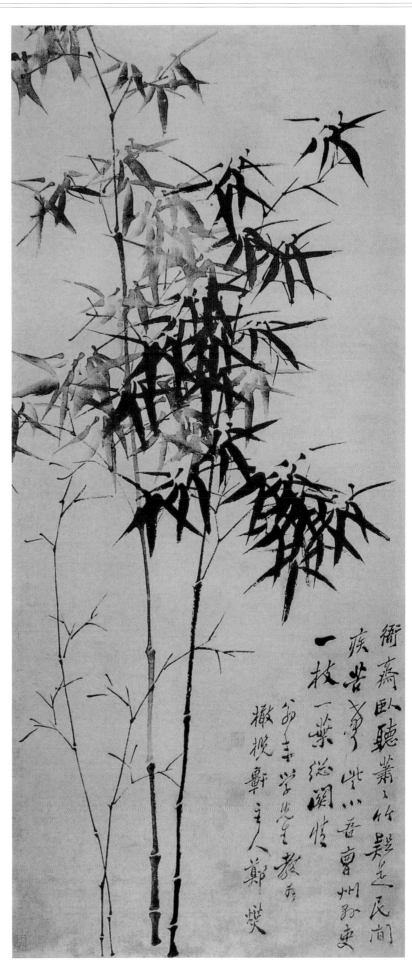

[清] 郑燮 《衙斋听竹》

郑燮，号板桥。善画兰竹，脱尽时习，秀劲绝伦。

关心民间疾苦有"一枝一叶总关情"之语，真可谓画中有真情。

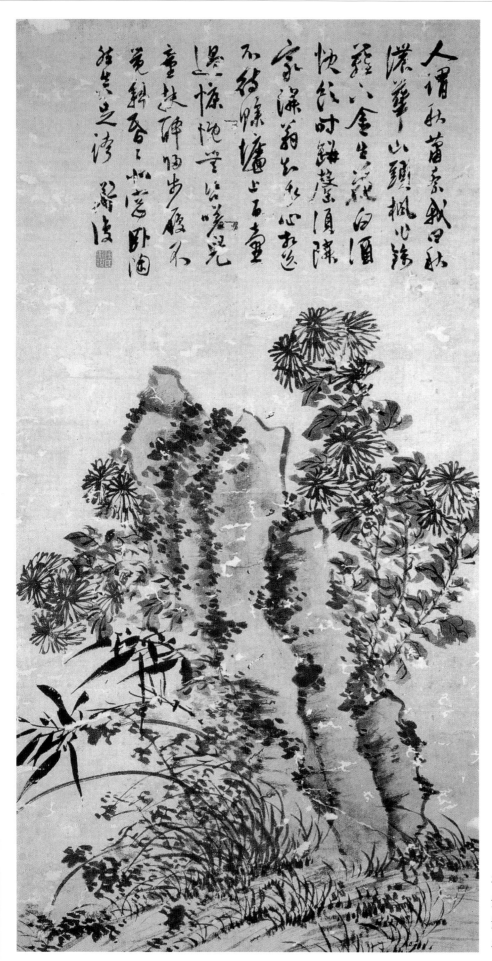

[明] 陈淳《湖石牡丹图

陈淳，字道复，号白阳。
在花鸟画多运用勾花点叶，水
淡彩和双勾等画法，秀逸潇洒
清纯淡雅，简约率略，刚劲清
丰富了花鸟画的表现技法。

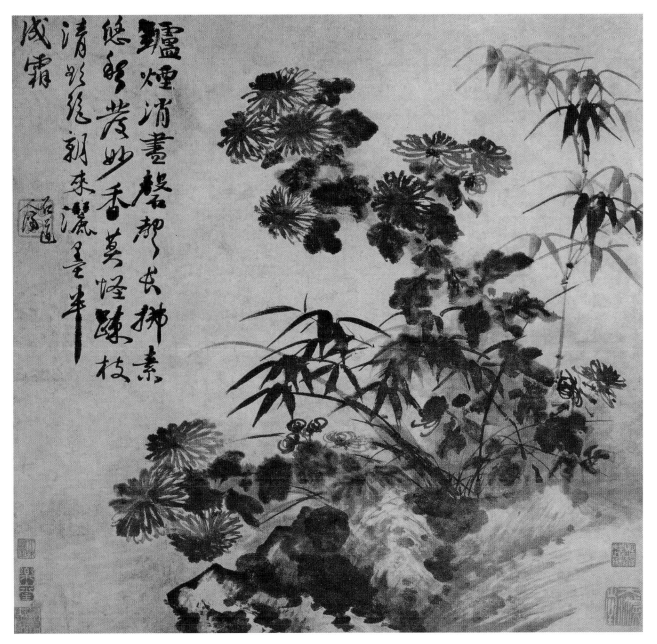

[清]石涛 《竹菊图》

　　石涛，姓朱名若极，后改原济，号石涛。他的表现题材甚广，作品沉雄奔放，苍莽刚健，清新典雅，秀逸隽永，简约澹远，清旷幽邃。这幅墨菊就有清新典雅之韵味。

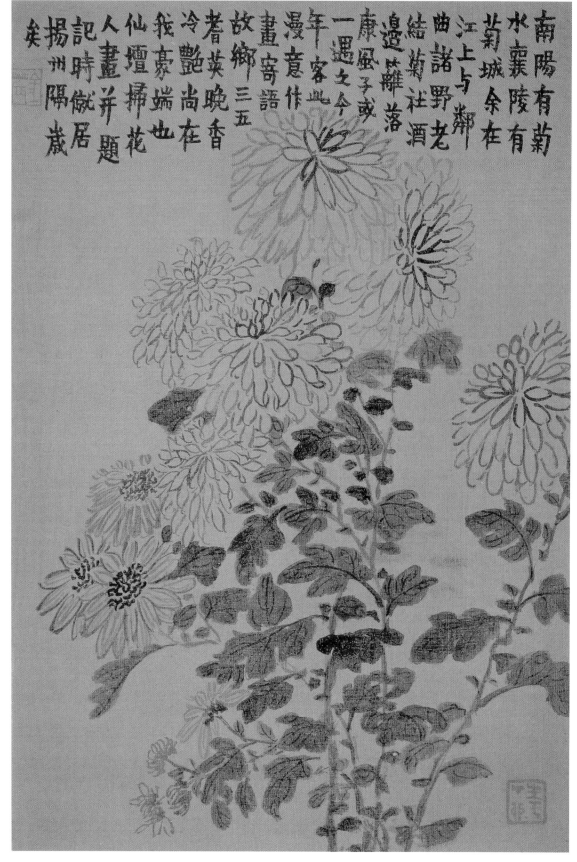

南陽有菊
水麋陵有菊
菊城余在
江上与鄰
曲諸野老
結菊社酒
邊離落
康屈子或
一遇之今
年客山
漫意作
畫寄語
故鄉三
五
著英晚
冷艷尚在
我豪端也
仙壇掃花
人畫并題
記時傲居
揚州隔歲
矣

[清] 金农 《杂花十二开》之菊花

　　金农，号冬心，扬州八怪之一。绘画手法极不求形似，用笔十分笨拙，
其布局构图别出心裁，意境深邃，令人玩味。